山水林競

作者：劉芸華

● 雕塑 sculpture　●陶瓷炻 Stoneware　●文化創新 cultural innovation

誌　謝

大約在四年多前，個人面臨中年職場轉型與抉擇時，幸運地遇上林有鎰主任、林憲陽研發長的引薦，來到宏國德霖科技大學，擔任專職教師，耕耘至今。這些年來洗落一身鉛華，隱匿青雲山崗沉潛心性並嘗試體悟李珥老祖，心無罣礙，赤腳馭牛地漫遊在山水林園之中，恬靜自在。當然也希望自己能有更多的機緣，可以繼續向前人學習，好參悟天、地、人，師法自然的競合之道。

頭殼忽明忽暗的芸華已逾不惑之年又過半，才從多年飛奔兩岸的企業界轉入到學界。看似伶仃身影，步步兢兢業業，但內心裡卻是日漸踏實與豐沛。教學志業折騰難免，不過山林裡的環境總是可以讓人在春風化雨的過程中，偶有盈月夜伴歸的心頭寧靜。此刻，既能回到台灣故里，又能暫避塵囂不再奔波。得以從容卸甲、攜鋤耘墨。

由於年少時期多舛的成長背景，在志學之年未能持續就學便進入社會，讓過往求學歷程總是斷斷續續，於工讀中砥礪才能完成不同階段的學程。收集生活的悲喜、酸甜旅途中，時光飛逝驚人，一下子就過了三十年的風水大輪。如今，在各大專院校服務期間承蒙諸位先進的鼓勵與提點，未來將持續修煉並帶著喜樂與毅力，時時孜孜矻矻。透過本著作的出版，盼能在杏壇上紮根、精進與持正念。感謝萬分！

摘 要

為了協助宏國德霖科技大學，建立創意產品設計系，特色教學的課程內容。本書《山水林競》的主題篇章一共分為四個單元。

單元 1 中提出「**景觀林園雕塑 － 瀧龜、淲龜吉祥物**」，共三件。

單元 2 中提出「**靜默山水 － 陶瓷、炻器皿創作**」，共五組。從這個單元開始進入陶瓷、炻器相關的主題介紹。所以，將中標題取名為：

『**黑金炻 陶瓷的文化創意與黑色實力**』

單元 3 中提出『**藍金炻 陶瓷的科技應用與造型藝術**』

單元 4 中提出『**綠金炻 陶瓷的環保應用與節能技術**』

前兩篇描寫大雕塑與小炻器的創作分享，後面兩篇陶瓷單元介紹台灣享譽國際的企業，像是臺華窯、藏一文化（1300 Only Porcelain）、弘鶯陶、乾唐軒與法藍瓷…等，分別描述這幾家工藝品牌的產品特色、經營策略，以及相關的產學合作。

雕塑與炻器的作品內容於 103～107 學年期間陸續完成，同時協助校方規劃實務增能課程。並且，新增了五門針對傳統產業實務操作

（ **陶瓷概論、釉料應用、時尚工藝、科技工藝美學、創新產品實作** ）

結合科技應用的創新課程。這一段期間除了陸續完成個人設計創作，也藉由升等著作的開發過程，引領同學增強工藝創作技術，參與設計競賽、工藝展演、產業實習。最終，促進宏國德霖創設系學生，習得

職場上所需的實務經驗、學習態度與人際關係之間的應對。在教學相長的過程中，透過傳統工藝的文化創新，重新認識中華與台灣文化社會性的多元樣貌。並藉由「**陶瓷概論、釉藥應用**」的課程學習，紮根工藝製程，了解各種技術性的科技應用、環保應用方法。從中激盪後再發展出創新機能性的產品設計。順著「**時尚工藝、科技工藝美學**」的課程安排，培育同學們的美學觀念、藝術性涵養與技術層面的提升，成為一名具原創性的設計師。最後，再透過「**創新產品實作**」的訓練，規劃出可與產業應用與媒合的創意產品設計。

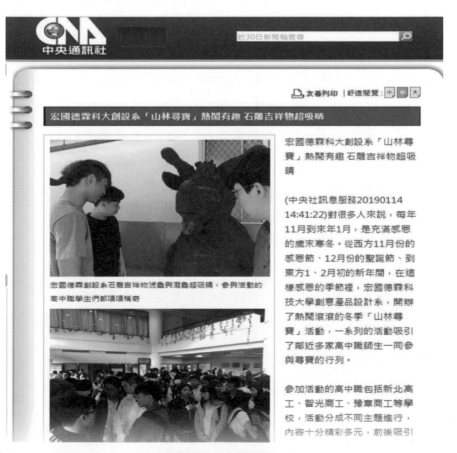

中央通訊社山林尋寶活動報導

🖨 列印　✉ 轉寄好友　分享：🅿 🅕　字級設定：🔸 🔹 🔶

宏國德霖科技大學創意產品設計系，創新工藝，與陶瓷工藝業者合作，點石成金

TNN台灣地方新聞 / 郭汗文 / 更新日期: 2019-03-09 21:40:58
圖片來源：主辦單位提供

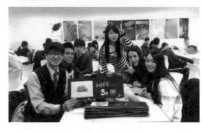

〔記者 郭漢宥 新北市報導〕宏國德霖科技大學自成立創意產品設計系以來，努力耕耘在地的文創產業，

為強化設計教學的特色，在四年前自從劉芸華老師加入宏國德霖創新教學團隊之後，便積極地與許多三鶯地區的陶瓷工藝業者合作，其中包括叡宸陶藝坊、吉維尼陶藝、協和實業、雅利實業、共同瓷有、恆星原創、文創傳媒、陸羽茶藝、新太源、皇嶧窯、台華窯、釉藥協會、石膏協會、王鼎時間科藝體驗館、新北市客家事務局等單位，一同協助在校的學子進行「創新工藝美學」的技能紮根計畫，成功地翻轉社會大眾對於私校教學品牌的既定印象。

在眾多業者之中的弘鶯陶創意發展中心執行長林金德先生，為了能夠順利促成產、官、學陶瓷策略聯盟的合作計畫，特別邀請宏國德霖科技大學創意產品設計系的劉芸華老師，親自操刀雕塑，歷經數月之後開發出，經濟部水利署北區水資源局吉祥物 –「COOL獅」，以石門

台灣地方新聞網採訪報導

在 2013 年<u>劉芸華</u>老師加入宏國德霖<u>林有鎰</u>主任所主持的創新教

學團隊之後，便積極地與許多工藝業者合作，其中包括大東山珠寶、

光淙金工、協和實業、雅利實業、共同瓷有、恆星原創、吉維尼陶藝、叡宸陶藝、文創傳媒、陸羽茶藝、新太源、皇嶧窯、臺華窯、釉藥協會、石膏協會、王鼎時間科藝體驗館、新北市客家事務局等單位，一同協助在校的學子進行「創新工藝美學」的技能紮根計畫。成功地翻轉社會大眾對於私校教學品牌的既定印象。

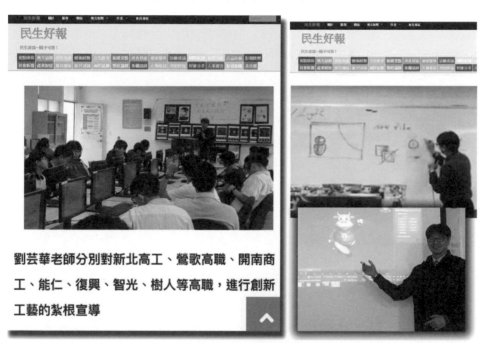

民生好報採訪報導

　　曾經在產業界為 AREAN、SPIDO 品牌開發商品的劉老師，將工業設計的實務經驗，以文化工藝產品為發展主軸，把「數位創作」結合「工業生產」與「工藝技能」，融入宏國德霖創意產品設計系的特色教學之中。工藝結合科技透過工業設計的創新應用與推廣，也讓鄰近的高校端及企業界，對我創意產品設計系的接受度，由少增多。從過

去的私立高校，漸漸擴增到公立高校（新北、鶯歌、樹人、開南、智光、復興、豫章、能仁、南強）進行美學向下紮根計畫，邁向新北市區域科技大學的特色教學目標。

陸續已執行產學合作的企業界，如…雅利實業有限公司、弘鶯陶創意執行中心、圓威設計有限公司、王鼎時間工藝館、大業汽車精品有限公司、恆星原創…等，不同的品牌公司，願意提供我系學生實習與就業機會。

除此之外，三鶯地區的文創業者 2020 年起，接續又與陶瓷產業發展聯盟、龍珥創意工作室、風清堂、陶驛陶藝社、長興窯、無限紙業、弘揚農業…等，簽訂 MOU 合作備忘錄，為產業培訓人才也畢業學子創造就業機會，共創雙贏。著實達成宏國德霖科技大學，創意產品設計系，創新特色教學的工藝傳承任務。

關鍵字：雕塑、陶瓷、炻器、工藝、科技、文化創意

鶯歌高職 – 美學紮根講座

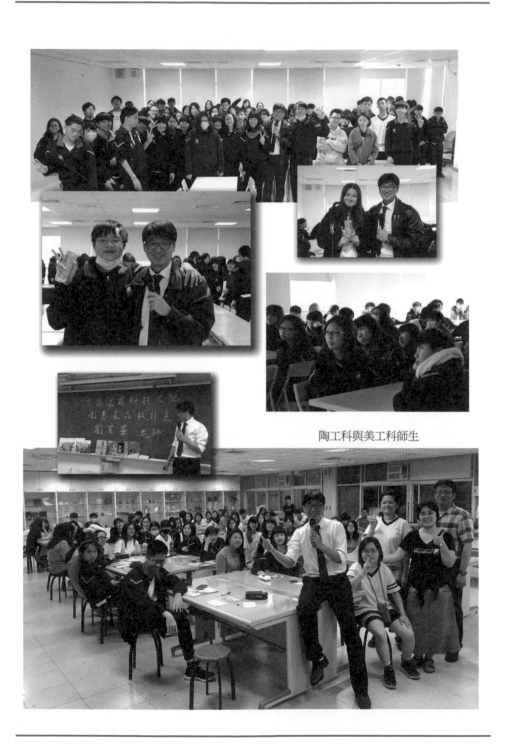

陶工科與美工科師生

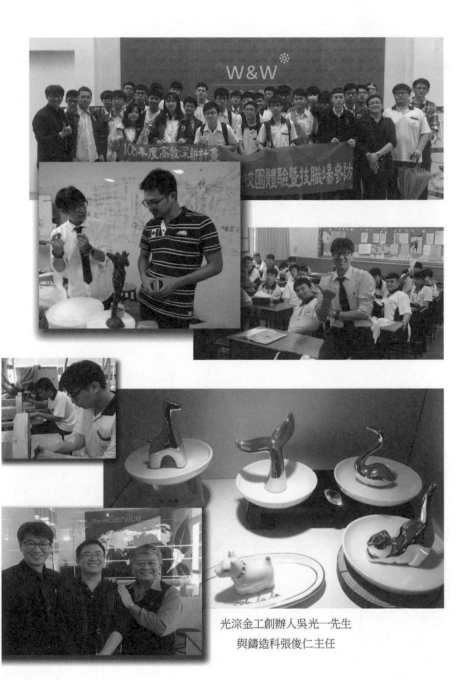

光淙金工創辦人吳光一先生
與鑄造科張俊仁主任

美工科林玟慧老師

學生作品

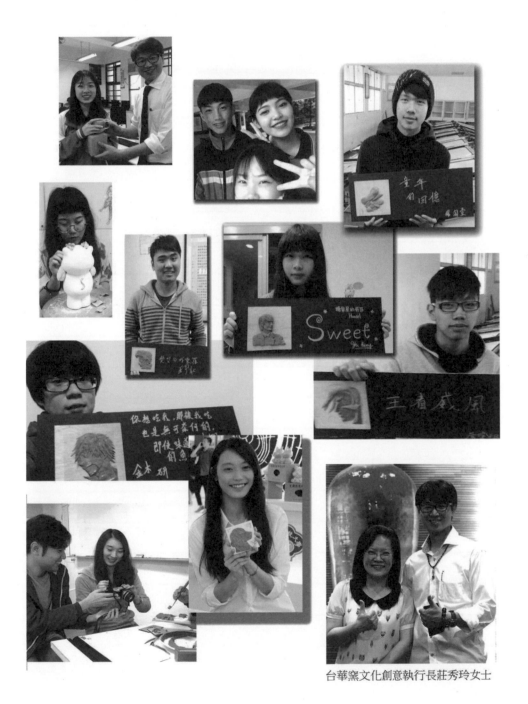

台華窯文化創意執行長莊秀玲女士

目錄

單元 2

靜默山水 - 陶瓷、炻器皿創作 ‥‥‥‥‥‥‥‥‥37

黑金炻 陶瓷的文化創意與黑色實力 ‥‥‥‥‥‥‥ 38

單元 3

單元 4

綠金炻-陶瓷的環保應用與節能技術 ·························· 101

景觀雕塑 – 瀧龜(榮貴)、滤龜(富貴) 吉祥物

景觀雕塑 – 瀧龜(榮貴)、淲龜(富貴) 吉祥物

1-1 瀧龜(榮貴)、淲龜(富貴)吉祥物創作理念

　　山不在高有仙則銘，水不在深有瀧則靈，林不在廣有淲則盈！引用唐代文官劉禹錫陋室銘經典格言，並適度地修改與添加其中文句…，來作為瀧龜(榮貴)、淲龜(富貴)景觀雕塑的故事底蘊。秉持「**善念**」透過此雕塑系列創作，促進我們的社會能有良好「**運轉**」，盼族群融合、共創和諧，一同邁入人生「**好局**」層次。

1-1.1 吉祥物創作動機

　　「山水林競」是本著作所設定的創作標題，「**山、水、林**」這三個字是指自己與設計作品所處的環境(青雲山崗上的宏國德霖科技大學)。以及，想要呈現山林花園的文化意象。而最後這一個「**競**」字，則是代表著天、地、人與所有的事物，在自然發展過程中所需具備的中庸、平衡與競合之道。

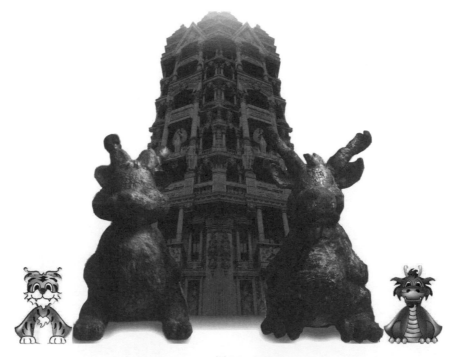

圖 1-1

1-1.2 吉祥物設計目標

華夏民族造型藝術中起源最早，成就最大者，雕塑應屬其中的一項。因此，針對青雲崗的山林環境，創作與自然融合的景觀雕塑。台灣已故雕塑大師楊英風先生所說：「環境造人，人也創造環境」。所以，芸華企圖以平衡、自然、樸實的生活美學，來做為景觀雕塑創作之核心精神，希望藉此瀧龜(榮貴)、滤龜(富貴)的造型藝術，來減少台灣目前對立的社會氛圍。期待能夠由精神層面提昇、改善我們的生活環境與品質。吉祥物的設計目標如下…

● 營造祥和的社會氛圍

● 成為兩岸和平發展的吉祥物代表

● 建立出台灣融合中華文化的創新意象

這兩件高約 200 公分的巨型創作，瀧龜(榮貴)、滤龜(富貴) 景觀林園雕塑，各自設有一件底座。並且，描述中華文化裏的台灣創意理念，再以吉祥物形象，發展出一系列的文創商品，如存錢筒、玩偶、文具…等。此組吉祥物景觀雕塑一共有三件，兩個主件的雕塑，一個漁燈配件雕塑。在創作理念之中也分別夾帶著對社會、國族和諧的企盼，透過兩件主要景觀雕塑瀧龜(榮貴)、滤龜(富貴) 訴求福至心靈，秉持「好念」與「好運」的善意來進行。最後，加上置中配件的漁燈檯座點綴，而形成一個「好局」的效果呈現。

1-2 瀧龜(榮貴)、滤龜(富貴)吉祥物學理基礎

華夏西漢時期所出土的瓦當中，在裝飾上刻有龍、虎、朱雀、蛇龜(玄武)，四大靈獸最具傳奇色彩，而其中各自擁有的象徵意義，其文化圖騰一直來到現代也經常被運用在各行各業上。這些塑像其吉祥的意涵與類別，可說是無所不包，然這些符號的最終目地，除了為該國或是團體、組織帶來好運之外，也具有文化宣傳效果，更能建立群眾對自己土地的認同感、凝聚向心力…等。

1-2.1 雕塑主題影響層面

關於造景的藝術《景觀雕塑[1]》。(Lifescape Sculpture)一詞發展於 70 年代，此一開創性的觀念，由我國雕塑大師<u>楊英風</u>所提出，文中所謂的景觀雕術的概念：「**即是體認到雕塑藝術的『景』是一個『外在的型』，必須與週遭的自然環境相應相融；而『觀』字是人類『內在的精神狀態』…**」。我們人類倫理生活深深受到自然、宇宙的影響。<u>楊英風</u>終其一生以中國魏晉時期自然、樸實、圓融、健康的生活美學為景觀雕塑創作之核心精神，並創作此造型藝術來提昇、改善我們的生活環境與心靈層次的滿足。<u>朱銘</u>老師「太極雕塑」[2]蘊含東方文化的景觀創作，也深深受到<u>楊老師</u>人生哲學的影響，透過作品突顯台灣在地文化。

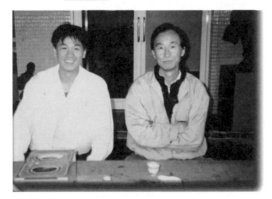

圖 1-2 作者與朱銘老師合影於 1990 年，台北市外雙溪至善路的雕塑工作室

古埃及的金字塔與人面獅身巨大的雕塑題材，同為世界十大建築奇觀之一。不只是外觀的建築技術精湛，在其周遭的柱刻與壁畫上，蘊藏著豐富且多元圖騰雕塑的符號，千年流傳，至今仍然被世人所研究與應用。在復活島上的摩埃巨石頭像、新加坡的獅頭魚身像…等，都擁有相當程度的品牌識別性，一看就可以知道他們是來自哪裡？哪個國家與文化。甚至 19 世紀的美國拉科塔（Lakota）領袖瘋馬（Crazy Horse）高達 87.5 英尺的印地安紅人的巨大臉龐，也出現在山脈的斜坡花崗岩上，被當地人稱之為：「瘋馬巨石」。

[1] 祖慰著 (2000)。*景觀自在*，描寫楊英風是第一位將中國精湛的雕塑文化，徹底發揚到全世界的台灣人. 台北市:天下遠見出版社股份有限公司。

[2] 朱銘，1968-1979 拜師楊英風門下，領悟返璞歸真的創作技巧，隨後以太極系列的創作揚名，確立在雕塑界的地位。

印第安瘋馬巨石比起美國總統山還要令人印象深刻，其創建原因在於美國 1927 年開始雕刻美國總統山，直到了柯扎克·焦烏科夫斯基（Korczak Ziolkowski）1939 年首次到達南達科他州協助雕刻總統山，進而刺激了拉科塔的老人們。具有強烈族群意識的他們也希望能夠找到一座山頭，在山上雕下屬於自己的民族象徵，自己印地安文化的圖騰代表－瘋馬巨石。這一種傳統吉祥物的雕塑從廣泛的定義來看，應當是係指能夠深入民間而引起普遍認知的圖騰印象。無論這些主題是東方世界或西方世界、地域性或宗教性的精神圖騰，舉凡能引發共同依賴與信仰的東西，都能算是傳統吉祥物。因此，當一個國家、企業、學校或是任何一個民間組織團體，最初在挑選吉祥物的時候，有時不見得會與自身的團體有關連。不過一但當我們確認喜愛的角色之後，便會讓已發生過的事件，或試著編撰一些故事性的連結，來融入屬於自己的創新文化。

1-2.2 中華風水吉祥神獸

在中國典籍中，《禮記‧典禮篇》記載：「行前朱鳥而後玄武，左青龍而右白虎。」青龍－指青色的龍，青色即蒼色，所以又叫蒼龍。東方為青色，因此，把東方的龍稱之為青龍。白虎－漢代人把虎看作百獸之王。相傳當一隻虎滿五百歲時其色必變白，故白虎就成了神物。唯有帝王具備德政時才會出現。白色代表西方，所以白虎為西方之神。朱雀－在漢代也被稱作朱鳥即鳳凰。鳳凰是鳥中之王，可以說牠是一種神鳥。華夏民族也以鳳凰、朱雀形象來代表高貴女性。牠為南方赤色代表，別名玄鳥、赤鳥、鷲鳥…等。凡人若見到則可大吉大利、子孫盛昌、天下安寧。鳳凰也和龍一樣，是華夏民族想像中的動物，其形態也隨著中國文化發展，經歷了數千年的演變而成。

玄武－有兩種不一樣的說法，其一指**玄武就是龜**。龜有甲，是武器，玄武的武字便是由此而來，而玄字則指的是黑色。玄武即北方的神靈。

其二認為是龜和蛇的合體。古人崇敬蛇，原因可能是古代龍、蛇不分，敬龜是因其長壽動物具有先知先覺的本領，用龜甲來占卜，商周時代的人們還把文字刻在龜甲上。即使是現代21世紀所出版的《吉祥納福看瑞獸[3]》書中，也記載者中華神獸的各種不同的故事分布華夏各族。另一古籍《春秋序》記載：「龍、鳳、麟、白虎、神龜、五者，神靈之鳥獸，王者之嘉瑞也。」稱為五靈獸。牠們分別配分為五方，龍屬木，鳳屬火，麟為土，白虎屬金，神龜屬水。

不過《春秋序》有別於《禮記‧典禮篇》的地方，便是書中記載了五大吉祥神獸，也就是多了「中土麒麟」這一隻吉祥神獸。其五行之次，木生火，火生土，土生金，金生水，水生木。其中的麟顯 (中央)、 龍騰（東方）、虎處（西方）、 鳳居（南方）、龜現（北方）。淮南子：所謂木、火、土、金、水等，東方五星吉祥神獸的描述如下…

●東方—屬木也，其帝太皞，其佐句芒，執規而治春。其神為歲星，其獸蒼龍，其音角，其日甲乙。

● 西方—屬金也，其帝少昊，其佐蓐收，執矩而治秋。其神為太白，其獸白虎，其音商，其日庚辛。

● 南方—屬火也，其帝炎帝，其佐朱明，執衡而治夏。其神為熒惑，其獸朱鳥，其音徵，其日丙丁。

● 北方—屬水也，其帝顓頊，其佐玄冥，執權而治冬。其神為辰星，其獸玄武，其音羽，其日壬癸。

● 中央—屬土也，其帝黃帝，其佐后土，執繩制四方。其神為鎮星，其獸黃龍，其音宮，其日戊己。

一個廣被人民接受的吉祥圖騰、雕塑意象，有助於一個國族文化的認同。在

[3] 王琛仁著 (1995)。*吉祥納福看瑞獸*，台北市:世界書局出版社。

《不一樣的文化藝術[4]》便提到：「任何文化的發展，一定要先讓大家能夠習慣、接受，然後才能突破、創新。」因此，在創造出容易被大眾所接受的吉祥圖騰之前，芸華便先從傳統文化中尋找題材，來執行創新的景觀林園的吉祥物雕塑。

1-2.3 瀧龜(榮貴)、滬龜(富貴)吉祥物 - 小結

　　景觀林園雕塑如何建立出台灣融合中華文化的原創表現?首先，我們得先了解到，在東方美學世界裡注重「物我相容」的概念，造就了「朦朧」；「模糊」以及「非精確」的形式內涵。因此在藝術創作或是設計表現上，往往介於似與不似；具象與抽象之間，猶如此景觀林園雕塑作品塊面削切的表現方式。而西方傳統哲學所講究在傾於「唯物」主義，視講究「實體」的主張。所以，通常會發展出重視寫生，著重於現象界真實描寫，尤其是歐洲宏偉的大理石的雕塑藝術，無論是法國羅浮宮、德國、義大利教堂，亦是如此著重寫實刻畫。

　　這一次以瀧龜、滬龜景觀雕塑的創作角度來看，作者先是利用東方的文化涵養，來作為雕塑角色故事的發想與創新結合。其目的，無非是要讓東方的華人一看就能聯想，並且了解此組景觀雕塑，本身夾帶**瀧龜兩字的諧音-「榮貴」、滬龜兩字的諧音-「富貴」的意涵**！而西方的外國人也因為對於角色故事、造型意象的好奇…！？才有可能會想要更進一步認識，**中華文化**裏的**台灣創意**，及其相關的延伸寓意。就如同當我們在應用屬於，意象概念頗高的台灣文化特色來做設計時，像是民俗小吃中的紅龜粿、小籠包，甚至是民間信仰的媽祖、八家將、三太子…等神祇。在我們運用這些元素之前，必須先考量到台灣傳統元素如何能夠有效地的撞擊與連結，才能讓夠讓觀賞者，尤其是讓外國人明白，藝術作品或是產品設計中所要傳達的意涵。

[4] 聖嚴法師著 (2006)。*不一樣的文化藝術*，台北市:法鼓山文化出版社。

1-3 景觀林園雕塑主題內容

1-3.1瀧龜 (榮貴) Lon Qui

象徵隆盛與光榮由東方的神龍與靈龜結合,為我們的家園祈求國泰民安、風調雨順。所以,榮貴 (瀧龜) Lon Qui代表淵遠流長的中華文化。

圖 1-3

● 原創理念 - **好念**

現今的社會氛圍,或說是兩岸間的相處…似乎總是隱藏著些許緊繃感。無論是從經濟、政治或是文化層面來看,也都存在**看似合作卻又隱含競爭事實**。瀧龜吉祥物的創作初衷,便是共創和諧。所以,我們可以把榮貴(瀧龜) Lon Qui 看成是華夏民族對於圖騰崇拜之下,或說是一個經由團體合作,腦力激盪的共同成果,也就是一個共同善意念頭的萌芽。

無論是華夏民族漢人、南島語系的族群；來台短暫殖民的西班牙人、荷蘭人、日本人；或說是中國人、台灣人…無論來自哪裡，皆有各自的信仰與文化傳承。就讓這一塊小小的人間仙島，共同擁有著最大包容胸懷。

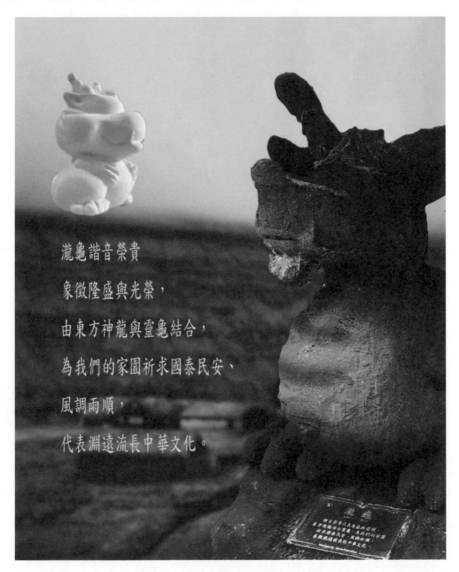

瀧龜諧音榮貴
象徵隆盛與光榮，
由東方神龍與靈龜結合，
為我們的家園祈求國泰民安、
風調雨順，
代表淵遠流長中華文化。

圖 1-4

在我中華文化裏的倫常、君臣、信任感、忠誠和誠實是一種無形的珍貴商品。保有良好的文化傳統與人誠信、和平共存，可以提升我們產業的工作效率，更可以創造出可貴的人生價值。因此，透過此吉祥物增進兩岸和諧的「**好念**」，能夠永保每一個人、社會或國家都可以擁有至善的赤子之心，和平共存。

1-3.2淲龜 (富貴) Fur Qui

象徵福氣與財富美麗又勇敢的老虎，頭頂長著金色牛角，結合靈龜造型多元又創新。因此，富貴 (淲龜) Fur Qui代表族群融合的台灣創意。

圖 1-5

● 原創理念 - **好運**

對凡事講求天時、地利、人和的東方人來說，一個設計作品從發想、製作、修改、包裝…等，我們的創作一直發展到最後階段，有時候也得看一下作者本身當時的「**運氣與造化**」。更具體一點的說明便是，此雕塑作品的價值與認同感，是否有符合大環境趨勢和社會、市場氛圍。可以有人願意支持我們的創作也就是共鳴者。不可否認有時候價值的創造，無法單靠一項因素或短期促成。所以，在

展現文化創意商品的生命力，必須得聚集著人、事、物完善的「**調和與運轉**」之下，才會有理想的成果。懂得適時「**運作**」來表達自己創作理念，也得在適切的時機發表與推廣。最終，方能找出運轉得宜機會點 ～ 轉運！屆時也就「**好運**」連連。

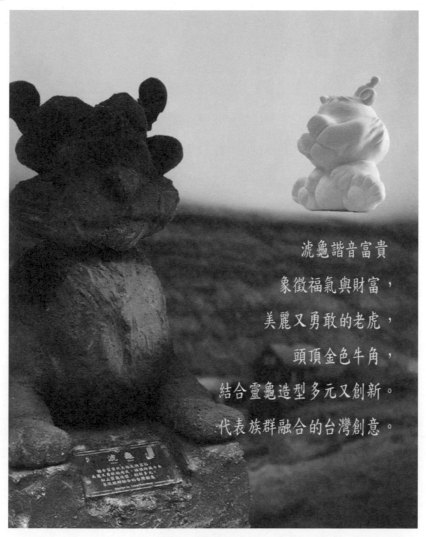

滤龜諧音富貴
象徵福氣與財富，
美麗又勇敢的老虎，
頭頂金色牛角，
結合靈龜造型多元又創新。
代表族群融合的台灣創意。

圖 1-6

　　台灣自古就是一個多元族群的社會，歷經朝代更迭、不同國家殖民、以及種族的融合…等。因此，滤龜吉祥物的創作初衷，就是要能為生活在這塊土地上的人民，帶來富足安樂的生活。透過富貴 (滤龜) Fur Qui 的創意形象，營造出天佑台灣的好福氣、好運氣。

1-3.3 漁燈照明基座

　　在這兩件主體吉祥物的大型雕塑的中間，為了再加強陳設時的環境氛圍，於是帶領第二屆的工藝小組的成員，雕塑出一件具燈光效果，綜合山水林園情境的生態池照明基座 － 漁燈。

● 原創理念 － **好局**

　　這座漁燈造景是一件可移動式的景觀雕塑，它結合 LED 照明功能。放置在兩隻吉祥物瀧龜、滤龜的中間能提供夜間照明，營造氣氛，又能在基座的山谷處養小型金魚。藉此縮小比例的創作「**完善佈局**」出一幅有山有水又有魚，動態式的縮小版景觀林園雕塑，而透過生態基座的照耀，也恰好烘托出這兩隻吉祥物。

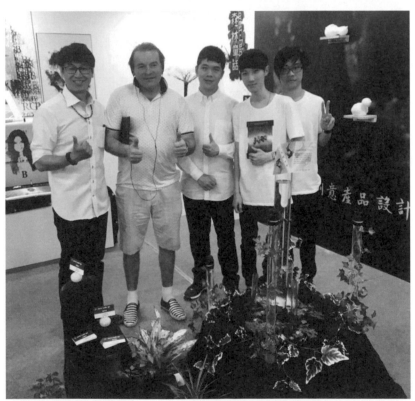

圖 1-7 來台觀展的蘇聯建築師，讚響漁燈創作

　　猶如本篇一開始的創作理念，引用劉禹錫陋室銘的經典格言，再添加與修改其中的文句：「山不在高有仙則名，水不在深有瀧則靈，林不在廣有滤則盈…」。

為凸顯作品貢獻度，促進社會能有良好「**運轉**」。把景觀林園雕塑系列的創作，提升至「**好局**」的層次。藉由這三件雕塑的造景藝術，洗滌心靈！

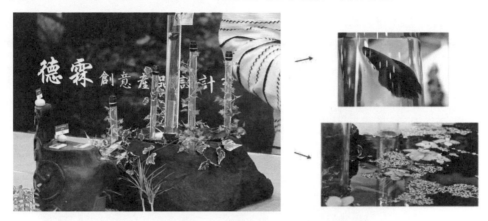

<p align="center">圖 1-8 台北世貿新一代設計展場，漁燈生態池佈置</p>

　　經由參展及各種宣傳平台讓此系列作品，在不同場合曝光，試圖讓社會大眾接受與習慣它們的存在。而身為一名藝術創作者、產品設計師或是創意人，都會**透過一件主題故事的經營與推廣，進而來影響社會大眾認知，如此，才有機會創造出具有市場性產品設計**。

<p align="center">圖 1-9 台北世貿展覽館佈展。</p>

　　從創作的「**技術、方法**」整合運用之後，再進入「**模式、策略**」的規劃，為創作的主題提出「**願景、格局**」的新方向。藉由雕塑表達創作者思維隨著環境的變化，可大可小（瀧龜、滹龜吉祥物是放置大然的林園之中；漁燈照明基座則

是把大自然的山水林園縮小到生態魚池之中)，隱喻人生際遇的好壞局面、順逆環境，皆在一念之間…轉念成「**好局**」。在這之中若是能結合回報大自然的環保觀念與貢獻社會的善意作為出發點，成為設計作品獨特性與文化性的創作基底，將能不斷地提高作品的藝術價值，進而拓展出更多共鳴者的認同。

圖 1-10 創設系第一屆工藝小組倪毓凡、簡銘佑、黃仲嘉、李亦丞、呂育菁同學

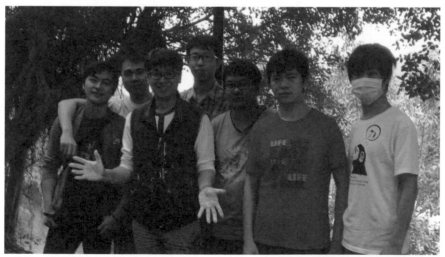

圖 1-11 創設系第二屆工藝小組彭智傑、紀冠良、王良富、梁庭瑋、宋長霖同學合影

透過景觀林園雕塑藝術淨化心靈！在從事一系列的雕塑創作期間的，於表現技法上歷經無數的修正，也藉此引領同學解到這樣的經歷…就如同，人們在成長過程中，不斷尋找自我存在的價值與定位，與大家共勉。

1-4 景觀林園雕塑製作方法

1-4.1 小型油土捏塑

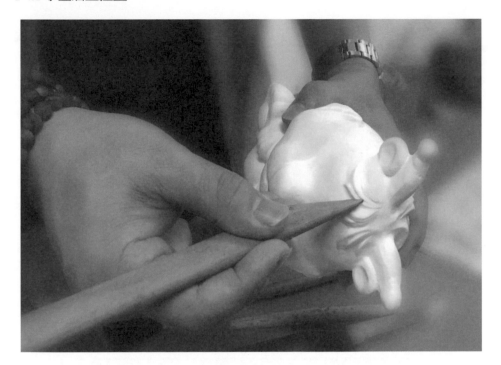

圖 1-12

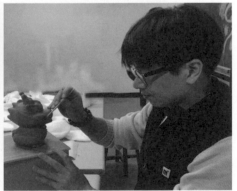

圖 1-13 捏塑

　　在確立雕塑的主題形象之後，先用油土捏塑出約 1:20 的縮小版瀧龜、淲龜
吉祥物的整體造型。如此一來，可供不同角度的造型參考，也方便對照在大型保
麗龍主體上，拿捏比例是否正確。

1-4.2 大型主體塑形

　　大型主體的基底媒材可以是木頭、鋼條或是任能作支撐的素材都能拿來應用。這種大型翻製雕塑，一般建議採用保麗龍。接著便是對照手中的小型油土模型，先是在保麗龍上面描繪吉祥物線條稿，然後再逐一切割所需的雕塑主體。

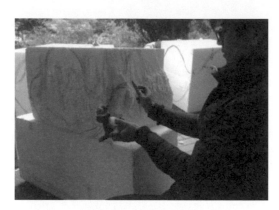

圖 1-14 頭部輪廓描繪

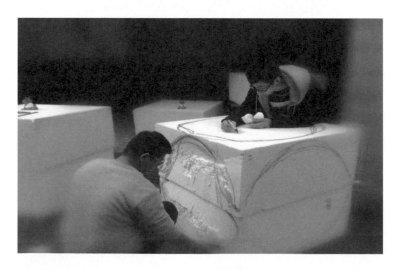

圖 1-15 龜甲輪廓描繪

　　主體削切步驟先由老師進行描繪，接著由創設系第一屆畢業班的工藝小組，簡銘祐、李亦丞、黃眾嘉、倪毓凡同學，跟著依樣畫葫蘆，並進行大塊面削切，最後，再交由老師修正與細部刻畫。

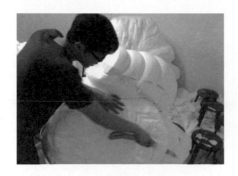 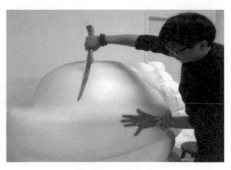

圖 1-16 大塊面削切　　　　　　　　　圖 1-17 細部削切

~意外小插曲~

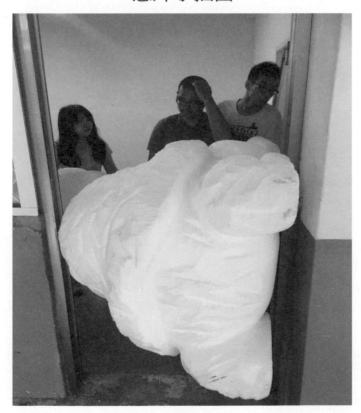

圖 1-18 吉祥物的主體比門大

　　主體削切在室內完成作業之後，準備要移到室外，進行到下一個階段製作的時候卻發現！教室的門框太小了，這兩隻吉祥物搬出不來。這時候也只好把頭與身體分割，再移到室外接回⋯。

1-4.3 鋁、錫隔離層批覆

圖 1-19

　　完成主體削切完成之後，需要再貼附鋁箔紙或錫箔紙做顏料的隔絕層，避免後續所附著的塗料，如保麗膠、玻璃纖維與硬化劑…等化學物質，侵蝕、破壞到主體模型。

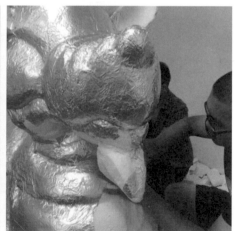

圖 1-20　　　　　　　　　　　　　　　　圖 1-21

　　在這兩隻吉祥物的每一個夾縫處，或是造型起伏、表面轉角的地方，都必須相當仔細披覆鋁、錫箔紙，做好隔絕的動作。只要有一點點小縫隙，都會讓保麗膠顏料腐蝕到內部的模型結構而前功盡棄。

1-4.4 玻璃纖維強化結構

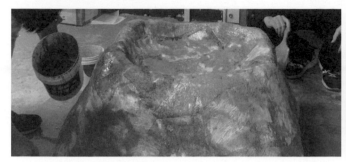

圖 1-22

　　如同一級方程式輕量化的賽車殼，我們將每一件吉祥物的雕塑主體和基座，以保麗膠結合玻璃纖維之後，再一層一層重複地強化景觀林園雕塑的整體造型。

1-4.5 石膏、泥料攪拌貼附

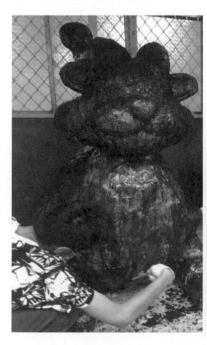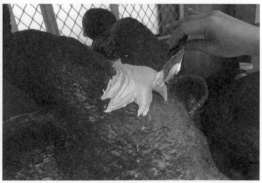

圖 1-23　　　　　　　　　　　　　　圖 1-24

　　這一個階段的工序可以說是最為繁複，因為所攪拌的水泥、石膏、細沙必須和玻璃纖維一樣，得一層一層添加上去。然後，再視我們所需的厚實感，來決定塗抹層的次數，一般等待乾燥再接續塗抹的工序，就多達約在 5～7 次左右。

1-4.6 局部細節刻畫與銅粉、金箔裝飾

圖 1-25　第三屆工藝小組的謝雨桐新生，個性木訥敦厚，

對雕塑頗有天賦，默默地協助老師追趕不少進度。

　　在已完成水泥披覆之後的階段，接著進行雕塑外觀造型重塑以及局部細節的修整，如毛紋、鱗片、長角與龜甲…等等。

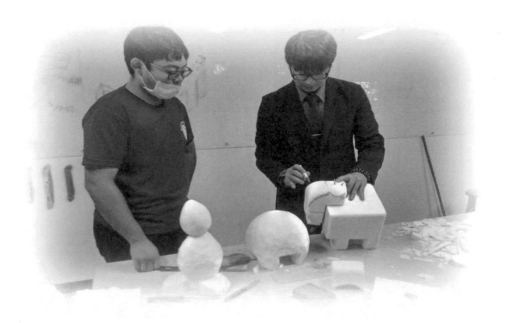

圖 1-26

　　金、銀、銅粉或是薄片…等，媒材噴灑階段，得先考量景觀雕塑的主體是放置在建築大樓的前廳，或是山水林園之中。也就是說必須因應室內或是室外的擺設位置不同，再來適度添加這些裝飾性的媒材。其目的之一，就是在控制成本。

1-4.7 吉祥物基座製作

　　基座的製作工序和瀧龜、滬龜主體步驟一模一樣，而須多加留意的是吉祥物基座，是整組吉祥物雕塑造型底部的支撐結構體。因此，在執行披覆玻璃纖維、石料、泥料…等，過程就必須得更加地紮實。活動式的漁燈照明基座的製作過程亦是如此。

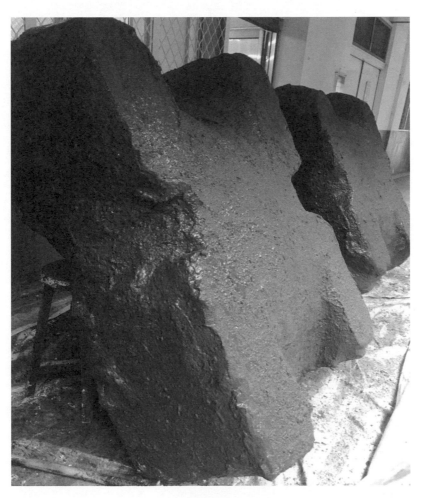

圖 1-27

　　景觀林園雕塑的基座底盤，必須要能夠支撐進 200 公斤的重量，瀧龜與滬龜這兩隻主體雕塑的吉祥物，個別的平均高度約 180 公分，若是再加上 60 公分的基座之後，整體總高度約在 240 公分左右。

　　一個藝術作品的誕生，無非是希望呈現出社會和諧的真、善、美與增添生活的趣味性。芸華以東方神獸作為創作發想，應用在這一次的雕塑創作上，也證明中華文化確實豐富，取之不盡。我們台灣如何創新，營造雙贏契機以面對未來…相信兩岸人民與政府，一定會找出方法創造互惠價值，共存共榮共創「**好局**」面。

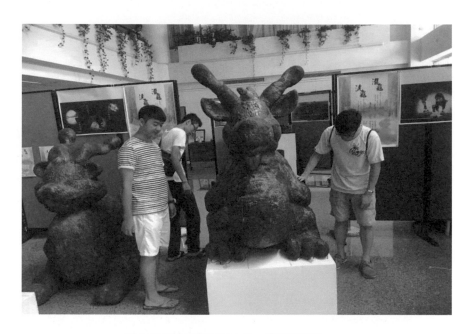

圖 1-28 宏國德霖科技大學，堉琪樓佈展

　　東方文化之美的雕塑藝術，綜合了技巧、能力與個人修為…等。必須經過時間工藝積累與心靈沉澱得以呈現。從空間的設計觀點來看這一組景觀林園雕塑，無論是設立在大樓建築前庭的入口處，或是矗立在山水林園之間。目的都是希望透此造型藝術來提昇、改善我們的生活環境與品質。同時，也企圖營造出平衡、和諧的氣氛在這一個景觀林園雕塑空間環繞，讓我們的社會、國家更美好和平。

1-5 景觀林園雕塑成果頁獻

1-5.1 建立工藝類創新實務課程

　　此組景觀林園雕塑－龍龜(榮貴)、虎龜(富貴)吉祥物設計作品已完整呈現。並且，協助宏國德霖科技大學創意產品設計系，建構實務增能之創意課程模組，

於 104 學年新增「時尚工藝」、105 學年新增「科技工藝美學」等選修科目。強化學生對工藝美學創作與專業技能的訓練。

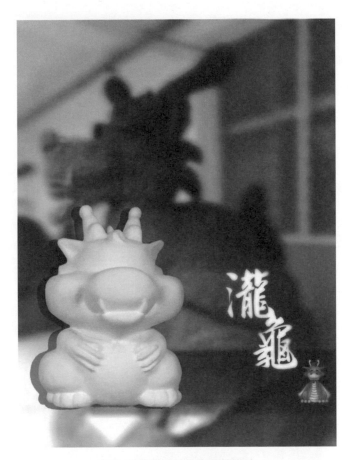

圖 1-29 瀧龜吉祥物存錢筒設計

1-5.2 偕同文創品牌廠商發展實務課程

創作成果如下…

●提升學生工藝美學創作視野，參加國內外設計競賽與展演。

●承接連鎖餐飲，好漢食堂形象公仔雕塑案，增進學生產業實務經驗。

●訓練實務景觀雕塑、大型公仔等工程發包與製作技能，以迎合產業需求。

●強化工藝創作結合美學內涵之本職學能，運用時代潮流或文化議題進行創作。

●建立學生進入職場與產學良好工藝基礎，學習每一個雕塑的製作流程與細節。

　　無論是著重個人理想性的藝術創作，或是商業化的工業產品設計，大多會先著重在如何創造出誘人的視覺吸引，好讓觀賞者可以產生良好的感受與認同。而這良好印象的背後，卻必須要有一段動人的產品(文化)故事來做支撐。中華文化有不少資源可供我們汲取，如同這兩隻吉祥物的故事底蘊，便是源自東方風水學中的五大神獸典故。

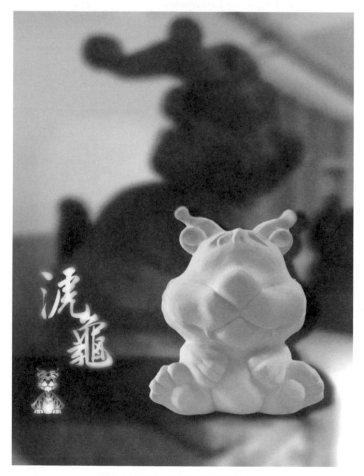

圖 1-30 虎龜吉祥物存錢筒設計

　　若是我們真的能夠懂得學習前人智慧、認識傳統樸質、理解文化精髓，會使人更加謙卑與自重。因此，文化力的創造靠的就是紮紮實實的基本功。能讓藝術創作，或是所謂的的商業產品設計，具有動人的文化故事之後，相信可以引發更多欣賞者的理解與尊重。這也就是一件藝術雕塑或任何一個產品設計，都脫離不

了當時社會趨勢與脈動。這些產品創作有時被經營得如「時尚工藝」一般。作為一名設計師、品牌經理人或是藝術家在發揮創意的同時，除了善用純熟的表現技法與演說技巧之外，若能具備更多的文化底蘊與修養，來創造具藝術性、市場性的產品，相信能獲得更多觀賞者的認同。

山
水
林
競

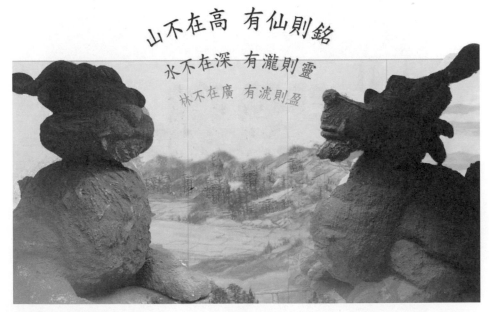

圖 1-31

　　利用中國與台灣特殊的競合關係,來作為雕塑作品獨特性與文化性的創作基底,試著提升雕塑作品的藝術價值,也期盼能夠拓展出更多共鳴者的認同。在創作動機提到「**山水林競**」是本著作所設定的主標題,「**山、水、林**」這三個字是指自己與設計作品所處的青雲山崗上優美宜人環境。最後這一個「**競**」字,則是代表著天、地、人與所有的事物,在自然發展過程中所需具備的中庸、平衡以及競合之道。願以此吉祥物的創作,可以為我們的家園營造出和諧、共榮與美好的團結氛圍。

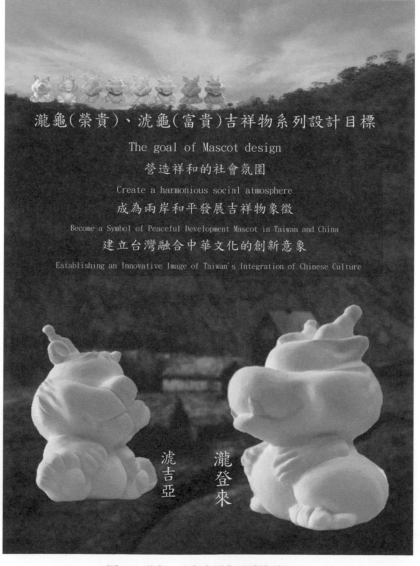

圖 1-32 瀧龜、淲龜卡通化可愛造型

1-5.3 文創品牌廠商提供實習機會

<div align="center">

合作意向書

</div>

德霖技術學院(以下簡稱甲方)
和協陶瓷器有限公司 (以下簡稱乙方)

甲乙雙方協議藉由結合專業實作學程與實務校外實習,自 105 年 8 月 1 日至 107 年 7 月 31 日共同辦理<u>陶藝文創產品製作學分</u>學程,培育乙方所需專業人才,為此訂定本合作意向書,約定共同遵循下列事項:

一、 乙方承諾為辦理約定之學程,配合辦理下列事項:

 (一) 與甲方共同甄選專班學生。

 (二) 與甲方共同規劃專業課程、編製教材並訂定結業標準。

 (三) 提供業師協同教學。

 (四) 提供學生實習機會及相應之實習津貼:實習機會 <u>6</u> 個,實習津貼:每月 <u>0</u> 元,依表現給予獎金。

 (五) 以正式員工(非試用期)之工作待遇,聘用專班結業學生 <u>6</u> 名,工作待遇每月 <u>22000</u> 元(含勞健保)。

 (六) 專班完成辦理時,提供與結業學生協議聘用之辦理情形說明。

二、 就前條辦理事項,甲乙雙方應於專班開辦後,依相關規定簽訂合作契約之簽訂。

立意向書人
甲方
德霖技術學院
學校代表人:羅仕鵬 校長
住址:新北市土城區青雲路 380 巷 1 號
統一編號:33503030

乙方
和協陶瓷器有限公司
單位負責人:林金德
地址:新北市鶯歌區建國路 576 號
統一編號:34441028

<div align="center">

中華民國 105 年 04 月 21 日

</div>

 鶯歌陶瓷產業聯盟(弘鶯陶品牌),協和陶瓷有限公司,提供我創設系學生實習與未來產學開發合作機會,並於 106 學年提供 6 名實習名額。並在隔年 107 學年邀請<u>劉芸華</u>老師開發新北市水資源局吉祥物。

1-5.4 教師、學生獲獎

1-5.4.1 時尚工藝、教育部實務課程發展獎狀

獎　狀

德教獎字第 1060000114 號

本校 **劉芸華** 老師申請 105 年度獎助
教師改善教學榮獲

獎　助　案　由	獎助等第
時尚工藝	佳作
執行-104 學年度教育部補助技專校院辦理師生實務課程發展(補助款：750,000)	良好
執行-104 學年度第二階段師生實務增能計畫(補助款：4,600,000)	特優
撰寫-105 學年度第二階段師生實務增能計畫(補助款：4,300,000)	優等
以下空白	

特頒此狀，以茲獎勵。

特此證明

校長 羅仕鵬

中華民國 106 年 1 月 9 日

圖 1-33

圖 1-34 劉芸華老師偕同創設系文創商品組的畢業生們，
猶如一群隱匿在山林中練功的好漢，歷時四年的淬鍊，
共同聯展一系列的動物石像、陶瓷相框禮品、杯盤擺飾組等。

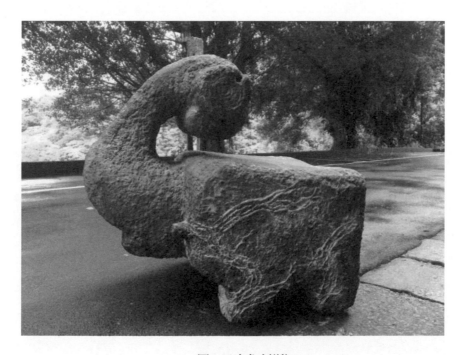

圖 1-35 大象吉祥物

　　在課程發展過程中宏國德霖創意產品設計系，第三屆工藝創作小組廖唯峻、
謝雨桐、毛子齊、林韋宏同學，也陸續創作出大象、小豬、小魚、飛鳥、花鹿…
等，不同的角色吉祥物。

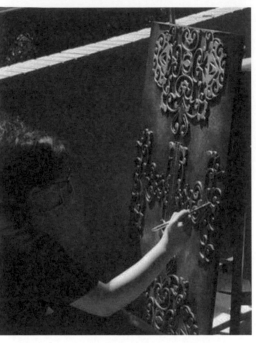

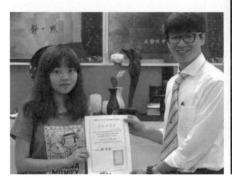

圖 1-36 第一屆林巧縈同學工藝參展　　　　圖 1-37 第二屆戴錦文同學浮雕工藝創作

圖 1-38 創設系第二屆工藝創作小組成員，戴錦文、曾宜晨、謝佳蓉、鄭以蕎等人、
　　　　參加全國大專創意實作設計競賽，榮獲文創工藝組第一名。

1-5.4.2 教師優良教學獎狀

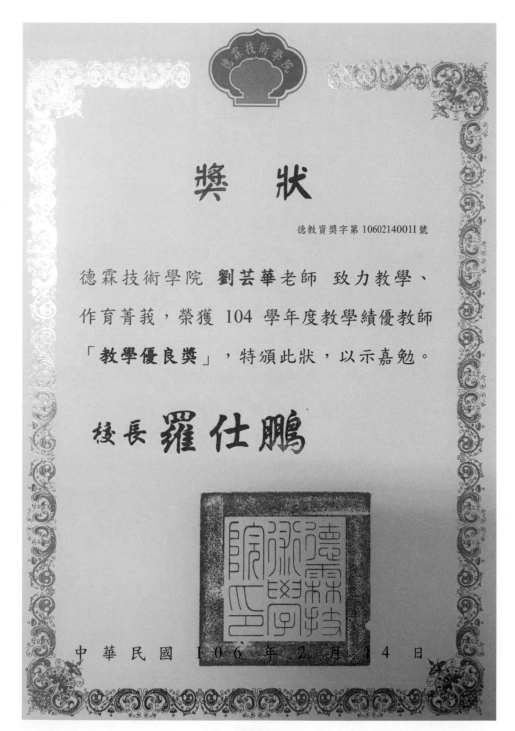

獎狀

德教資獎字第 1060214001I 號

德霖技術學院 **劉芸華老師** 致力教學、作育菁莪，榮獲 104 學年度教學績優教師「**教學優良獎**」，特頒此狀，以示嘉勉。

校長 **羅仕鵬**

中華民國 1 0 6 年 2 月 1 4 日

圖 1-39

1-6 景觀林園雕塑創作小結

　　希望藉此瀧龜(榮貴)、淲龜(富貴)的景觀造型藝術的意涵呈現,能夠減少台灣目前對立的社會氛圍。秉持「善念」透過此雕塑系列創作,促進我們的社會能有良好「運轉」,族群融合、共創和諧,一同邁入人生的「好局」層次。

　　●「好念」 能夠永保每一個人、社會或國家都可以擁有至善的赤子之心,和平共存,讓善念萌芽。

　　●「好運」 懂得適時運作來表達自己創作理念,並在適切時機發表與推廣。最終,方能找出運轉得宜機會點 ~ 轉運。

　　●「好局」 無論是工藝創作或產品設計,試圖讓社會大眾認識、接受、習慣它們的存在。再透過動人的主題故事,進而影響消費者、觀賞者認知,也才有機會創造共鳴與市場,達到良善的佈局。

　　最終期待大家能夠經由雕塑藝術、美學意涵精神層面提昇、改善我們的生活環境與品質。也祝福兩岸和平發展,透過人與人之間的互信、互助迎向世界大同。一如本書的主題「山水林競」,最後的這一個「競」字,則是代表著天、地、人與所有的事物,在自然發展過程中所需具備的中庸、平衡與競合之道。

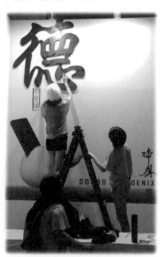

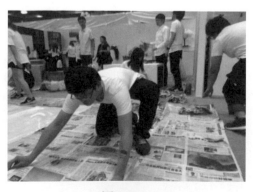

圖 1-40　　　　　　　　　　　　　　　　　　　　　　　圖 1-41

黑金炻

靜默山水 - 陶瓷、炻器皿創作

陶瓷的文化創意與黑色實力

黑金炻

陶瓷的文化創意與黑色實力

以台灣玉山美景塑造立體潑墨山水的文化創意商品「靜默山水-炻器系列」。此工藝創作也意涵台灣擁有真金不怕火煉的精神，如同珍貴的黃金、真鑽等資源藏於山水林間。透過各種新穎的器皿造型，展現創作的毅力與黑色實力。

2-1 淬鍊的黑金炻

黑金炻 - 靜默山水系列所想要傳達的故事意涵⋯「**凡是受過擠壓與淬鍊的經歷、終將會釋放出無限的潛能**」。就像一件陶瓷商品的製作過程，一開始從提煉泥胚的階段便從礦土攪和水不停地翻搗瀝篩找出優質泥料。接著在淬鍊過程得運用各種成型技術，將泥料融水型塑。第二階段等待胚體適度地陰乾、風乾或人工硬化之後，再附著不同釉料，而釉料附著方式又分為釉上彩與釉下彩技法。「釉上彩」指在透明釉燒成的陶瓷表面，塗繪新的色料，然後再進入窯爐，進行低溫燒成 (約 750-850 度)。「釉下彩」指直接在胚體上進行著色，然後在噴上透明釉，送進窯爐進行高溫燒成。如青花瓷就是採用鈷料進行釉下彩繪製。這過程得搭配不同的氧化金屬融合、調色、增豔，產生各種視覺效果。

陶、瓷、炻文創商品經過層層考驗來到了最後，再以木生火推進窯爐燒成、玻化，才能完成一件陶瓷工藝品的製作。紮紮實實地綜合了東方五形理論中的「土」、「水」、「金」、「木」、「火」與純手工技術的開發過程。故瓷器自古以來便是中國五大發明之一，精緻的文化創意產品。在本章黑金炻的陶瓷工藝作品的燒成 (從 1001-1230 度左右) 屬於半瓷化，未完全呈現玻璃狀態，便以炻器做為標題命名。產品器皿的造型，以台灣玉山美景塑造出如立體潑墨山水的文化創意商品。就如同山林溪水中所夾帶的黃金、真鑽等珍貴資源，尚待開發與精進。也象徵我們的台灣擁有真金不怕火煉的毅力。勉勵同學與自己在任何的學習過程，都

必需要經過一番擠壓與淬鍊，唯有持續地的積累…最終蛻變成耀眼的「**黑金炻**」。

2-2 炻器皿創作理念

　　芸華過去長年往返海峽兩岸在業界的工作重心，大都是將工業製造、數位科技的應用，帶入到傳統工藝與文創商品的創作上。協助傳統產業利用科技來做後盾，製作出獨特且可被大量生產的藝術商品。現在進入學界的教學計畫，則是盼能將更深層陶瓷工藝技能、台灣文化意涵，融入創意產品設計之中。希望可以為將來的授課生涯，帶入**工藝技巧**融合**工業設計**的創作應用。同時間也注入了一些**理性與感性的平衡**，深化作品內涵。

　　自從 2014 年加入宏國德霖創新教學團隊之後，便積極地與許多台灣的陶瓷工藝業者合作，其中包括叡宸陶藝坊、吉維尼陶藝、協和實業、雅利實業、共同瓷有、恆星原創、文創傳媒、陸羽茶藝、新太源、皇嶂 窯、台華窯、釉藥協會、石膏協會、台灣陶瓷協會、王鼎時間科藝體驗館、新北市客家事務局等單位，一同協助在校的學子進行「創新工藝美學」的技能紮根計畫。盡可能地去翻轉社會大眾對於私校教學品牌的既定印象。

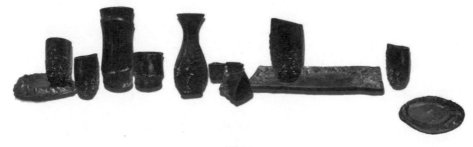

圖 2-1

2-2.1 炻器皿創作動機

　　以台灣中央山脈的地形走勢，作為陶瓷盛器系列造型主題。並且，透過石頭紋路的堆疊交錯，嵌在幾何圖形的瓶罐、杯、盤、酒器、茶器…等，外觀上，並逐年堆砌作品創作數量，以呈現出一幅立體潑墨山水型式的陶瓷、炻器皿作品。

2-2.2 炻器皿設計目標

凡所有器皿盛具最原始的設計目的，用於從汲水、裝酒、放置食物…等，從生活上的實際用途，慢慢地發展成為皇宮貴族、文人墨客欣賞把玩的擺飾，聊為消遣。「靜默山水－陶瓷、炻器皿創作」，本組產品設計將會完成高低杯、長圓盤、双竹盛器、酒器組與茶器組，陶瓷工藝品共五組。同時搭配作者所整理文化創意產品行銷五大特點…『**好用**』、『**好美**』、『**好感**』、『**好作**』、『**好賣**』作為黑色實力的展現。

2-3 陶瓷、炻器皿學理基礎

岳洪彬、杜金鵬兩位先生(2003)在《酒器》一書中說：「中國的夏代發明青銅器來當盛具；商代開始講究使用陶瓷與象牙來當盛具；到了東周則大量製作金、銀器皿作為奢華盛具。所以，早在商、周之前，古老的東方民族便開始懂得將單純的盛具美化，創造許多豐富又和諧的造型。而其中陶瓷的發展，隨著朝代的輪替愈見精緻…」[5]。

2-3.1 東西方器皿發展

在對岸中國有這麼一段東方陶瓷發展的順口溜，恰好道盡了大中華歷朝歷代陶瓷文化的特色，以及外觀造型演進：「秦磚、漢瓦、唐三彩、元均釉、宋青瓷、明青花與釉裡紅、清五鬥彩」。也因此東方的陶瓷，才又從皇宮貴族、文人墨客欣賞把玩的擺飾精品，回推向民間強調精湛工藝之美的器皿，進而廣被流傳。

西方的陶瓷技術起步雖晚，但是對照十五至十九世紀的歷史，歐洲有許多國家由於工業化發展，他們花了三百多年時間，將陶瓷生產技術，發揮得淋漓盡致，

[5] 岳洪彬、杜金鵬著 (2003)。*酒器*。台北：貓頭鷹出版。

創造出各式各樣的盛具造型，並且，應用於日用瓷器與藝術瓷器上。在 Robert Finlay(2011) 的著作《The Pilgrim Art Cultures of Porcelain in World History》(青花瓷的故事) 書中就曾經提到東方陶瓷得以大量流傳到歐美原因之一，就是因為海上運輸貿易所產生的：「海上的商人特別喜歡載送瓷器，因為瓷器既重又不透水，是最實用的壓艙貨，可以提高船隻在波濤洶湧大海中的穩定度。」[6]。

十五世紀中期，歐洲當時的陶瓷藝術，先從西班牙綻放曙光。他們擁有希臘、羅馬與伊斯蘭等古陶背景，創造出不少經典盛具造型。緊接著經由義大利「馬約利卡」(Maiolica)以及法國「法安斯」(Faience)將陶瓷的發揚光大，從此開啟整個歐洲，對這個東方產物的熱愛[7]。許多擁有藝術天份的人如莎士比亞、達文西、米開朗基羅等，這些偉大的文學家、藝術家生逢其時，活在這一段光輝的年代。

在十六世紀的西班牙，雄霸世界，壟斷美洲殖民地的貿易，控制歐美之間制海權。英國海盜經常在大西洋劫奪西班牙從殖民運送金、銀的船隻。當然，也搜括了不少與中國貿易往來的商船，各種型態的陶瓷工藝品也在其中，因此，東方的陶瓷藝術透過不同形式，流入歐美影響至今。

十七到十八世紀的法國進入「法安西斯」(Faience)陶器全盛時期。受到當時的國王路易十五強力支持，集結王室權利者、化學家、宮廷雕刻師與琺瑯彩繪師…等，所有人才精英。在強大的資源背景下，法國陶瓷產業突飛猛進。幾經蛻變，從當初迷戀東方的陶瓷藝術，進而發展出自己宮廷華麗的尊貴風格。

十八世紀的荷蘭小國，積極向海外發展。荷蘭人利用靈活的生意頭腦來強化

[6] Robert Finlay，鄭明萱譯 (2011)。*青花瓷的故事*。台北：貓頭鷹出版，(頁 146)。

[7] 淺岡敬史 著，蘇惠齡譯 (2003)。*法國瓷器之旅*。台北：麥田出版，(頁 6-7)。

國家體質，為了增進國力發動經濟戰略走向全球化。他們也曾仿製中國的陶瓷商品來販售牟利，但是，所製造出來的陶瓷品質，卻一直停留在無透明度的軟質瓷器階段，無法燒出如同大中華地區的東方瓷器(景德官窯) — 白如玉、明如鏡、薄如紙、聲如磬的瓷器品質。而真正成功破解陶瓷燒成技術，卻是靠德國麥森（Meissen Germany）。歷經多年實驗與代價付出，才發現到必須利用「高嶺土」的泥料來製作精緻高品質的瓷器。從此，白皙的色澤與質地堅硬的精緻瓷藝，便開始席捲歐洲以及美洲等，所有大大小小的國家。

十八至十九世紀的捷克，在當時也是一個經濟掛帥的小國家。除了擁有純熟的工業與農業基礎，在玻璃吹製技術上，以及陶藝上的發展同樣是令人震撼。而捷克的安芙羅窯（Ceramics from House of Amphora）[8]破除了皇室宮廷，沿襲以久的華麗造型，將不同的盛具與各種大自然生物融合，創造出許多令人驚艷的陶瓷工藝創新造型。

十九世紀以來，整個歐洲成為民主聖地搖籃，人人追求平等。中產階級興起，讓象徵皇家貴族地位的瓷器餐具，也開始在民間流行。德國的麥森、法國的塞弗爾、奧國的維也納窯…等。一方面沿襲古法製作精緻的皇族陶瓷，另一方面設計出中產階級所適用的陶瓷工藝品。尤其是將珍貴的東方白金瓷器融合歐風的鎏金裝飾，徹底展現出貴氣天成的皇族瓷器工藝。這一種中西合併的創作形式，至今仍然影響不少陶藝家。

在上述的諸多歐洲國家裡頭，一直想要創立自己陶瓷產業的英國，由於地理位置較為獨立，加上缺乏品質良好的泥料，陶瓷發展的起步較晚。又礙於帝國的意識，不願意屈居人後，因此，決心投注大量研發經費，開發出許多獨立技術，

[8] Jan Mergl (2004)。*Ceramics form The House of Amphora*。Ohio：Richard L. Scott。

當時濃豔的色彩「道爾頓紅」[9]（ Doulton Red ）燒成配方，與特殊泥料成份「骨瓷」（ Bone China ）相繼研發成功與材質的創新表現，造成了不少震撼。尤其是在外觀的造型藝術上，大量使用陶瓷鎏金的裝飾，搭配華麗濃豔的色彩，使得英國的陶瓷產業能在短時間內突飛猛進。而「骨瓷」在當時的英國之所以能夠在眾多陶瓷品牌之中，脫穎而出的主要原因，就是擁有獨特的原料配方、專利的製程技術、創新的藝術表現…等諸多因素。讓英國生產出具有差異化的陶瓷產品，因此後來居上。

陶瓷工藝的發展來到了二十至二十一世紀，全球已經處於地球村狀態。在西方世界裡，尤其是講求皇室貴族血統的歐洲，各國皆擁有自己純熟的陶瓷工藝，不管是丹麥國家的「皇家哥本哈根」（ ROYAL COPENHAGEN ）、英國的「威基伍德」（ WEDGWOOD ）、西班牙的「雅緻活」（ LLADRO ）…等。這一些百年老店，屹立不搖，企圖穩住瓷金帝國的地位。

近年在國際間竄紅的文化創意公司，台華窯(TAI-HWA POTTERY)、法藍瓷(FRANZ)、藏一文化(1300 ONLY PORCELAIN)…等。這些品牌商為了奪回中國第五大發明(瓷器)的榮耀，不停以創新造型設計，在全球嶄露頭角，更向世界揚言「China is China」瓷器代表中華文化。可說是百家爭鳴，各展神通！

2-3.2 潑墨山水題材的應用

潑墨山水所著重的意象展現，無論是張大千或是趙無極這兩位受過西方文化薰陶的老前輩作品，後代世人都可以感受到他們成熟的表現技法，在近乎抽象的畫風之中，卻又能夠蘊含著些許具象的筆墨，給觀賞者感受到壯闊意境的山川氣勢與想像空間。

[9] 淺岡敬史 著，羅樊、陳孟綾譯 (2004)。*英國瓷器之旅*。台北：麥田出版。(頁 8-11)。

我們現在幾乎是居住在地球村的世界，藝術商品的流通性與便利性幾乎無所阻礙。因而增加多元文化的激盪，產生不同創意元素應用在不少生活商品上。而在抽象的表現技巧及應用層面來看，過去多的藝術家多以平面繪圖方式來做為表現，作品也是以觀賞的成分居多。為了增加陶瓷商品的話題性，也有不少國內的品牌商針對潑墨主題結合在自家產品的表現上。

此單元創作系列「靜默山水－炻器皿創作」以黑色的潑墨山水與石縫鎏金的內含光意象，來呈現這組文化創意設計作品。整組黑金炻的陶瓷燒成溫度大約在 1000~1230 度左右。因此，屬於半瓷化的狀態，故以炻器做為標題命名。

2-4 陶瓷、炻器皿主題內容

陶、瓷、炻為三種不同土質與成型硬化的溫度產品。

● 陶 EARTHWEAR 成形溫度約在 800~900 度之間，產品孔洞較粗。

● 瓷 PORCELAIN 成形溫度須達 1300 度以上，讓坯體完成玻璃化效果。

● 炻 STONEWEAR 成行溫度在 1000~1200 左右，屬於半瓷化的產品效果。

圖 2-2 靜默山水炻器皿系列黑色鎏金質感呈現

靜默山水的坯體結合潑墨技法，在半瓷化之後的器皿上頭，佈滿著黑色的山石原礦。而在層層堆疊的夾縫之中，流瀉出些許的含金量。

圖 2-3 鶯歌火車站佈展

　　炻器是介於陶器和瓷器的成形條件之間，可以高雅也可以樸實。因此，本人便以半瓷的效果來做為黑金炻，靜默山水的創作條件。作品首次參展便是偕同宏國德霖第一屆創意產品設計系的同學們，於鶯歌火車站藝文走廊參展。產品器皿的造型，以台灣玉山美景塑造出如立體潑墨山水的文化創意商品。

　　就如同山林溪水中所夾帶的黃金、真鑽等珍貴資源，尚待開發與精進也象徵我們的台灣擁有真金不怕火煉的毅力。勉勵同學與自己在任何的學習、成長的過程，都必需要經過一番擠壓與淬鍊。唯有持續地的積累…最終，才能夠蛻變成為耀眼的「黑金炻」。

2-4.1 靜默山水 - 高杯、低杯

生活際遇高低起落，唯踏實積累，則從容自在

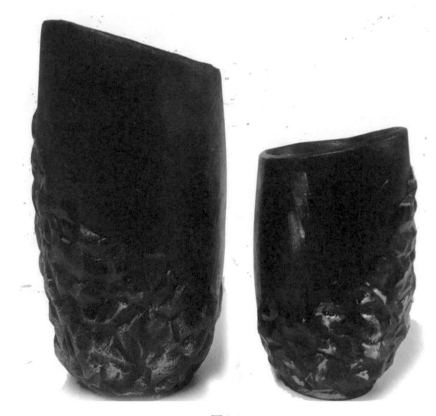

圖 2-4

● 原創理念 - **好用**

　　此組作品先是強調使用者的實用功能。石紋高低杯「**好用**」特點在於，表面紋路上斑駁的刻痕 360 度地環繞在靜默山水，高低水杯的外觀上，錯落交疊厚實觸感，在實用功能上，達到防滑、防燙、方便拿取的曲度。設計此組功能性杯組的目的之一，除了觀賞之外，就是要「**能用、實用**」且還要達到「**好用**」的標準。

2-4.2 靜默山水 – 長盤、圓盤

善緣長長久久（長盤）、圓圓滿滿（圓盤），美好無憾！

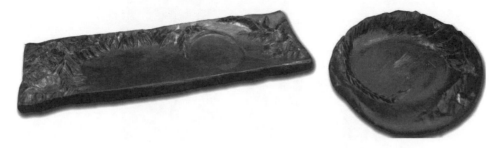

圖 2-5

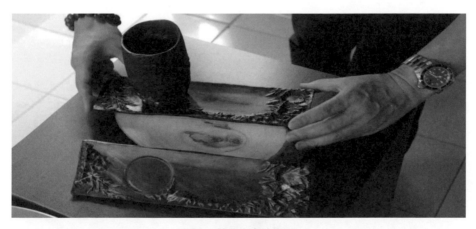

圖 2-6 鶯歌火車站佈展

● 原創理念 – 好美

　　靜默山水的原創理念之一便是融合大自然「**好美**」的景象！美好的事物無論是風景或是產品設計·造型都會讓人心曠神怡，而象徵長長久久的長盤，以及圓圓滿滿的圓盤，在盤面上佈滿層層堆疊的山峰，高低起伏。再次強化以台灣中央山脈的地形走勢，作為盛器系列造型主題。讓此組作品具備「**好用**」與「**好美**」的雙重功能，營造出觀賞者對大自然美感的觸動…

2-4.3 靜默山水 － 双竹盛器

雙雙對對樸實有節，可長可短可盛百物

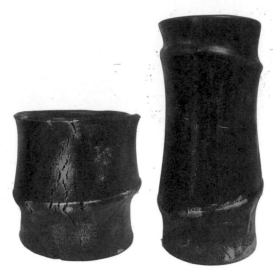

圖 2-7

● 原創理念 － **好感**

　　双竹盛器可以是瓶、罐或是花器，同樣是採取墨色鎏金的創作手法，表現在東方味十足的竹子造型外觀上。營造出觀賞者心生寧靜的「**好感**」度。無論它是做何用途，竹本身內涵清雅、有節比喻做人的修為。其實竹的認同感也包含文化層次，這是一種為了經營某種生活方式而醞釀出結合「**精神與物質層面**」的操作。

圖 2-8 鶯歌火車站藝文中心

　　善用台灣盛產的竹子資源，來做為靜默山水創作作品一環，也讓整幅立體的陶瓷盛器系列，越來越豐富。相信良好的台灣文化與意象，透過對竹印象共同的「**好感**」度，將之重新詮釋和包裝，期盼能被更多人與大眾市場接受並流傳。

2-4.4 靜默山水 － 酒器組

一瓶三杯酒器組，美泉共飲、美器共賞

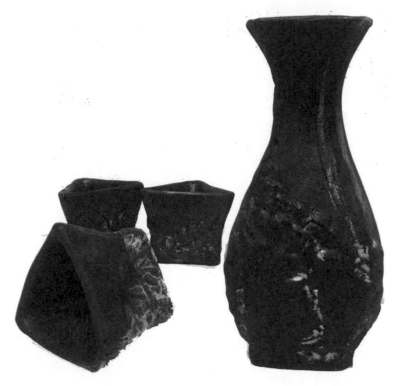

圖 2-9

● 原創理念：**好作**

酒器的瓶身與杯子呈三角形的結構，在每一角落端點均為要角，用來比喻團隊中的信任、合群與目標，更是代表著任何一角皆是主角的重要。除了外觀造型的意涵傳達之外，此靜默山水系列作品，均結合科技的技術來創建完成。現在的科技日新月異地演進，精緻且工業化的飾品、禮品發展到一定的程度之後，人們卻開始懷念起傳統工藝的樸拙、特殊又趣味的質感與工法。讓產品具有獨特性，興起所謂的手感經濟，以滿足各類型的消費大眾。因此，為了展現出此系列作品的差異性與獨特性，芸華把工藝的技術結合工業化生產與科技應用，創造出傳統手雕結合電腦輔助生產的陶瓷工藝品。

圖 2-10

　　就產品的設計構面而言，無非是想要先尋找出「美」的認知共感，再運用包裝的手法，添加些許時尚的元素，讓「美」的好感度增加，重新蛻變。所以，此組酒器設計，從三角造型體、墨金的色彩配置，再綜合視覺刺激與石紋的觸覺質感中求變，一改傳統的酒瓶印象。從產品生產製作的製造構面來看，良好的製作過程**「好作」**不單只是界定生產工序的縮減，或者是順暢的製造過程，這其中還包括了在產品開發時，所注入的**「環保製作」**。

　　如同此著作靜默山水-陶瓷器皿的核心價值，透過不同產品造型與各種設計執行方法，來演繹玉山山脈屬於**「台灣意象」**的文化創意商品設計。再從授課端長遠發展的角度來看，設計價值創造的內涵，最好也能夠包括《綠海策略》[10]中：**「貢獻社會、保護環境」**。換言之，無論是藝術的創作、設計的教學…等，其內容核心價值的建立，創作者最好也要能夠帶著對大自然的感恩；對學校、社會貢獻與施恩的善念來規劃。至少在產品的生產製造、包裝…的過程，得先去顧及如何節能減碳，或是降低對環境與地球的傷害。因此，在當此組作品系列的件數開始增多時，我會先透過科技生產方式加快製作流程，**以減少工序、減少耗材，以及過多的時間開發**。這也就是此陶瓷盛器作品，均會藉由科技的輔助、設計與生產來達到**「好作」**的目標。

[10] 中野博著，孫玉珍譯 (2012)。*從藍海到綠海*。台北：中國生產力中心出版。

2-4.5 靜默山水 – 茶器組

一壺二杯茶器組，石紋老樹、流水人家…

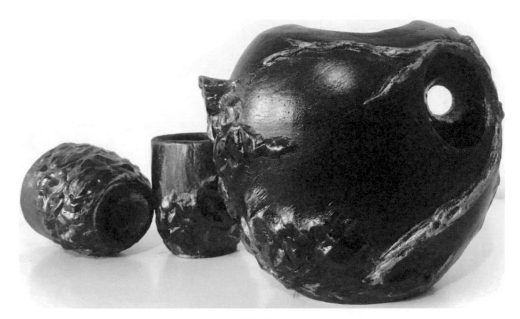

圖 2-11

● 原創理念 - 好賣

除了逐步延伸產品數之外，為了要增加產品的「賣相」，最好也要搭配一個
足以令人動容的故事、話題來烘襯，讓自己設計產品具備「好賣」的條件。靜默
山水系列所想要表達的故事意涵…「**凡是受過擠壓與淬鍊的經歷、終將會釋放出
無限的潛能**」，就如同山縫中所夾帶的黃金、真鑽。也象徵我們的台灣擁有真金
不怕火煉的毅力。任何的學習與成就，都必需要經過一番擠壓與淬鍊。

當我們的設計作品擁有可供人流傳的故事或訊息，便可以藉由他人的傳播力
量，來幫宣傳我們的創意產品。因為，這些孕釀出來話題，有利行銷！除了可增
加產品曝光率，也有機會延長產品的生命周期，進入「**好賣**」的產品故事循環。

2-5 靜默山水 – 陶瓷、炻器皿成果貢獻

2-5.1 建立陶瓷創新實務課程

　　此組靜默山水-陶瓷、器皿設計作品開發期間，協助宏國德霖科技大學創意產品設計系建構實務增能之創意課程模組，於 104 學年新增「陶瓷概論」、105 學年新增「釉料應用」等選修科目。強化學生對陶瓷工藝創作與專業技能的訓練。並於課程中持續地發展酒器、茶器、高低杯…等，靜默山水器皿系列並將此工藝創作課程延續至 106 至 108 學年…長期發展陶瓷文化創意產業紮根計畫。

圖 2-12 創新實務課程於宏國德霖創意產品設計系 101、102、103、104 屆入學的學生開始執行

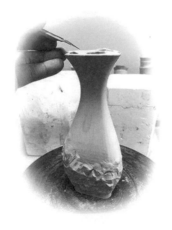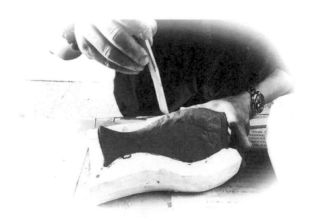

圖 2-13 傳統結合科技應用課程陸續開設陶瓷概論、釉料應用、時尚工藝、

科技工藝美學、創新產品實作課程

2-5.2 偕同陶瓷公司、協會發展實務課程

發展內容如下…

●新增 Rhino、Free Form 數位媒材整合應用，提升科技創新能力。

●訓練手作實務、產品後製加工與包裝之能力，以迎合產業需求。

●加強工藝創作能力，與在地產業發展相搭配，增進學生實務經驗。

●強調工藝創作結合工業製程之本職學能等，如模型雕塑結合3D 輸出應用。

●重視職場倫理、學習應對進退、負責認真態度，紮實地體驗作中學的基本道理。

圖 2-14 林瑞龍老師、李松萬老師、劉芸華老師

偕同指導傳統工藝結合科技應用課程

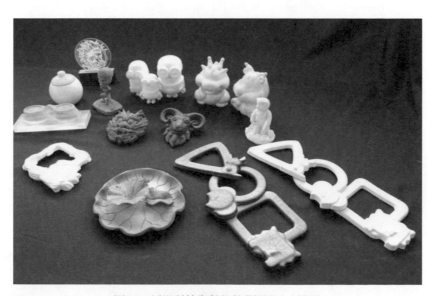

圖 2-15 透過科技與數位教學開發文創商品

2-5.3 陶瓷公司提供就業與實習

<div align="center">

合作意向書

</div>

德霖技術學院(以下簡稱甲方)
雅利有限公司 (以下簡稱乙方)

甲乙雙方協議藉由結合專業實作學程與實務校外實習,自 105 年 8 月 1 日至 107 年 7 月 31 日共同辦理陶藝文創產品製作學分學程,培育乙方所需專業人才,為此訂定本合作意向書,約定共同遵循下列事項:

一、 乙方承諾為辦理約定之學程,配合辦理下列事項:
 (一) 與甲方共同甄選專班學生。
 (二) 與甲方共同規劃專業課程、編製教材並訂定結業標準。
 (三) 提供業師協同教學。
 (四) 提供學生實習機會及相應之實習津貼:實習機會 12 個,實習津貼:每月 19200 元,依表現給予獎金。
 (五) 以正式員工(非試用期)之工作待遇,聘用專班結業　　學生 12 名,工作待遇每月 22000 元(含勞健保)。
 (六) 專班完成辦理時,提供與招收學生協商任用之處理情形說明。

二、 就前條辦理事項,甲乙雙方應於專班開辦後一個月內,完成產學合作契約之簽訂。

立意向書人
甲方
德霖技術學院
學校代表人:羅仕鵬　校長
住址:新北市土城區青雲路 380 巷 1 號
統一編號:33503030

乙方
雅利有限公司
單位負責人:卓鎮祥
地址:新北市鶯歌區大湖路 185 巷 9 弄 9 號
統一編號:89879712

<div align="center">

中華民國 105 年 04 月 21 日

</div>

雅利陶瓷有限公司提供我創設系 12 名實習名額,並於 106 年暑假開始執行。

隔年 107 年又新增 4 名實習生名額。並在 108 年持續提供有給職的實習生名額。

2-5.4 參展、參訪與獲獎

社團法人新北市陶瓷釉藥研究協會

參展證明書

北釉研春證1050605號

茲證明 德霖技術學院創意產品設計系 劉芸華老師

參加 2016新北市鶯歌車站工藝創作聯展

榮獲 **優選** 特頒此證，以茲證明。

展出作品：靜默山水

展出時間：中華民國105年6月5日至8月5日

理事長 游芳春

中華民國 105 年 6 月 5 日

圖 2-16

2016 年參加新北陶瓷工藝展覽。

圖 2-17 宏國德霖科技大學創意產品設計系師生參訪台華窯總公司

圖 2-18 參訪新太源陶瓷工藝中心的酒瓶製作

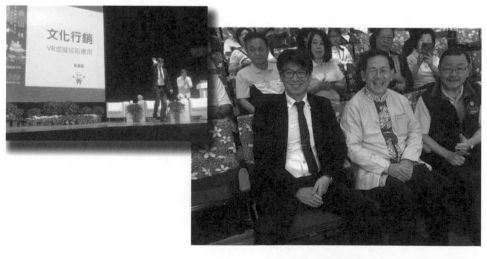

圖 2-19　客家事務局局長賴金河先生邀請劉芸華老師

至三峽客家文化園區進行文化創新演講

2-5.5 客家事務局藝術品展演

圖 2-20

2017 年參加新北市政府客家事務局，文化創意藝術品邀請展。

2-6 靜默山水 – 陶瓷、炻器皿工藝文化的傳承

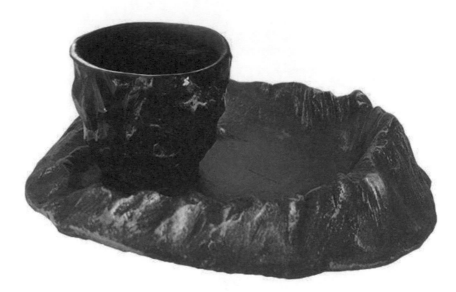

圖 2-21

圖 2-22 工藝作品於客家文化中心展示

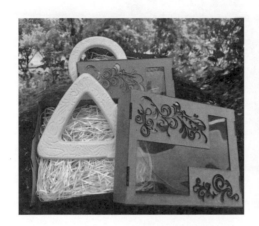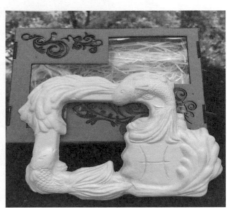

圖 2-23 鄭涵億、李筠萱同學的陶瓷相框創作

圖 2-24 吳思穎同學的陶瓷相框創作

圖 2-25 宏國德霖科技大學創意產品設計系，於科技工藝美學課堂中合影

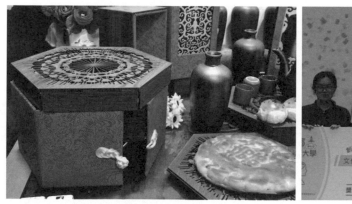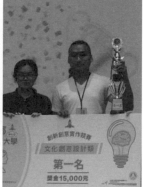

圖 2-26 全國大專生創意產品實作競賽榮獲第一名

　　靜默山水-陶瓷、炻器皿創作能持續地衍生不同造型擺飾、日用品等，結合數位科技輔助創新，從無到有的歷程。在創作過程也讓學生知道，可以利用現代化的科技儀器來輔助作業，而透過各種科技軟體、硬體來整合運用，進而提高產品創新及生產效率。我們就像一顆深埋地底的黃金、真鑽受過無數的擠壓與淬鍊之後，終將會釋放出無限的潛能。同學們也能擁有真金不怕火煉的毅力，任何的學習與成就，都必需要經過持續的積累…最終蛻變成耀眼的「**黑金炻**」。

藍金焱

陶瓷的科技應用與造型藝術

藍金炻

陶瓷的科技應用與造型藝術

　　藍金炻－中華陶瓷科技應用的製程與造形藝術的創新，就像是藍海策略落實在東方的瓷器上，形成陶瓷品牌的藍色創新。在這一個被西方視為珍貴的白金炻器，也因此蛻變成為獨特的「**藍金炻**」。

3-1 獨特的藍金炻

　　現今科技的日新月異，精緻且工業化的飾品、禮品發展到一定的程度之後，人們卻開始懷念起傳統工藝的樸拙、特殊又趣味的質感與工法。而藍色創新泛指藍海策略中所提透過各種獨特的經營方式與製程，開創出無人競爭的全新市場。由古到今東西方陶瓷的藝術造型，皆以及其獨特的文化題材加以應用，增添觀賞裝置藝術的價值。陶瓷的藝術造型其發展面向，可以從基本形體、表面裝飾、釉料色彩相互搭配的角度來欣賞與探討。有許多的陶瓷品牌，在研發製造過程中，經由工業化的生產及科技輔助建立出自己的藍海策略、創新營運做法。讓產品具有獨特藝術性，同時也興起所謂的手感經濟，以滿足各類型的消費大眾。

　　從當代傳統工藝的角度來看，陶瓷幾乎已被經營得就像時尚工藝一般。這些品牌各自發展不同型態的商品（藝術瓷與日用瓷），來帶動消費大眾，對於陶瓷精品的收藏風氣。從這點看得出來不論是何種形式的工藝創作都必須等同於商業創作。需以市場為優先考量，創造出具有高價值性且又讓大多數人所接受的藝術商品。本章的主軸除了認識一些貫穿古今的陶瓷造型藝術之外，同時也介紹老品牌、新品牌的大小企業，在我們這一個工業化騰飛的年代，是如何經由科技輔助開拓出新工藝商機，並形塑精美的現代藝術品－「**藍金炻**」。

3-2 陶瓷的塑型分析

傳統陶瓷的工藝創作上，得先備妥泥料來作造型堆疊。針對泥料特性的不同，陶瓷在加工製作上，燒成溫度也要跟著變化。所以材料優劣的選用，也會影響陶瓷燒成後的成敗。因此，針對產品造型的不同，塑形技巧的選擇也就相當重要。

3-2.1 傳統陶瓷塑型

傳統的陶瓷的成型技術，共有下列這幾種…

● 泥條成型：雙手搓揉泥料或利用泥條生產機，搓出理想粗細再進行塑型。

● 泥板成型：先將泥料碾平，切出所需的造型之後，再進行泥板銜接。

● 泥塑成型：利用泥料由內而外添加泥料，或由外而內消除泥料，可加可減。

● 拉胚成型：透過拉胚機產生離心力，再旋轉過程中，含水半固化的泥料，先拉伸出所需的造型之後，再進行細節捏塑。

● 挖空成型：保有泥塊外觀造型、紋理與質感挖除泥料內部土塊，使其空心。

● 壓模成型：大都以石膏為模子，將泥料填入定型後再拔開模具，取出成品。

● 注漿成型：同樣利用石膏作為模具，將泥料調稀為漿狀，倒入模具內須置陰風處陰乾泥料後，再拔模取件。

● 綜合成型：隨個人創作需求，綜合上述各種方式來塑型。

3-2.2 科技輔助塑型

趙貫樵先生〔2011〕在《世界陶瓷發展》的文章中提出，陶瓷工藝的生產技術，得隨著時間跟進，他說：「由於陶瓷科學技術的不斷發展，以及市場對陶瓷產品的需求日益增加，迫使陶瓷業者要不斷發展新產品，而不能不考慮產品的變動這個因素對合理組織生產過程帶來的問題和產生影響[11]」。由此觀點可以看出這一個流傳千年的傳統陶瓷生產方式，會因應市場的需求與朝代更迭，適度地作些

[11] 趙貫樵著 (2011)。*世界陶瓷發展*。台北：台灣陶瓷工業同會發行，(頁 27)。

技術增強。現今中國大陸的傳統陶瓷業者，不僅需要提高生產的科學技術應用水準和新產品的研究能力，不斷使產品更新換代，還必需採用計畫評審法、成組工藝和多種生產等，先進的生產組織方法，採用適應性強的機器設備和柔性生產製造系統，以適應生產變動的需要。因此，無論是科技的製程或是科技原料的創新應用，勢必帶動新時代陶瓷工藝的腳步，而科技的應用不但能有效解決傳統陶瓷工藝生產過程中所引發的耗能、費時與環境污染…等問題，更能進一步地詮釋出文化創意產業的全新風貌。

　　陶瓷工藝品最大的製作侷限，就是得耗費相當多的時間與人力，來處理這一連串的繁雜工序與備料。由於工業化促成科技興起，而科技又帶領著產業創新，突破許多傳統產業的生產限制，讓陶瓷生產可以跳過一些傳統製程而節省不少工時。如下圖運用電腦模擬的陶瓷器皿造型，這種尚未被"物質化"的 3D 虛擬產品設計，就是節省製程的最佳例子。

圖 3-1 從幾何圖形開始建構所需產品造型再透過 3D 成型機輸出實體。

　　芸華採用電腦繪圖作為傳統開發流程的原因是…我發現有不少優秀的陶瓷工藝品，礙於製程的受限無法刺激出銷量，形成寡眾市場。尤其，是每當完成一件陶瓷工藝品創作之後，通常較難以進行量產與複製。倘若，真需要執行大量生產

作業，一般也都是利用傳統的石膏模具，大費周章地來進行複製，這樣傳統的生產方式，除了生產數量有限之外，石膏模具的耗損率也高，難以重複使用。如此的生產製程耗時又費力，導致量產的出來的工藝品質與穩定性也備受檢驗。為了能加快量產速度達到一定水平的良率比。此時，上述工業技術的科技製造流程，便可以解決掉不少繁瑣的工序與製作成本付出。

當企業確立特定的發展觀點時，不論是從工業技術、資源應用或人類生產活動等，一旦導入科技之後，必須要再面對科技與人們互動之間的障礙。而這一連串價值創造的過程中，如何能突破傳統的生產方式，讓人們適應、接受或是創造出新產業機會與新市場？便成為重要的課題。此刻，慎選出有效又明確的科技推力來協助傳統產業，就顯得格外重要。

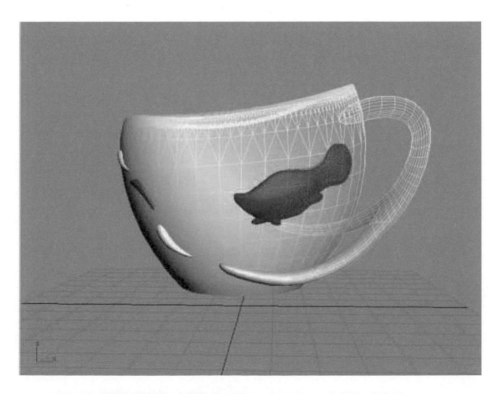

圖 3-2 在電腦軟體建構出所需的器皿造型，同時可 306 度預視不同角度。

3-3 陶瓷創新模式

3-3.1 數位陶瓷模型繪製

在運用電腦繪圖的過程中，先設計出各種符合自己想要的基本型，然後在觀看這幾個造型變化，是否適合這一次靜默山水立體山水的主題。也因此，不須透在經過傳統泥土雕塑、拉坏…等，繁瑣的製造過程。透過數位電腦繪製，可以擁有許造型上的多變化性來做選擇。

在我所選擇的模型繪製軟體之中，如…ALIAS、RHINOCORES 這類曲面 CAD 軟體，適用於自然流暢的造型需求，並應用在陶瓷的基本主體建構上，依此軟體繪圖特性，可提供工整性、自然流暢的造型需求，並達到節省模型捏塑時間與更容易做計劃性的工作進度，規劃預測其工作量。但是針對工藝產品細節的刻劃，或是陶瓷表面特殊紋飾的呈現，就得再求助更高階的 2.5D 與 3D 繪圖軟體。譬如 FREEFORM、Clay Tools、Touch 與 Zbrush 3D 等特殊的工藝雕塑功能，這類軟體有別於一般 3D 建模軟體，要憑藉著點、線、面才能建構成體的概念，它通常配以數位筆桿來控制，屬於直覺式的建構方式；另外由 Skymatter 公司所開發的雕塑建模軟體 Mudbox 3D，同樣是屬於這類型產品，把筆桿當成一把雕刻刀來建構模型，或是添加細節。這種直覺式操作對雕塑的自由度上有顯著的優勢。

觸控式的模型製作，消除傳統雕塑家、設計師與電腦之間的瓶頸。這其中的 FREEFORM 3D、Clay Tools、Touch 軟體，具有直覺式的觸控感，筆桿中所增添的力道回饋，是業界標榜建模時就像在玩真的泥巴般地活靈活現，使用者可透過筆桿，真實地感受到虛擬產品的外觀造型。工藝設計軟體擁有直覺式的觸感與力道的回饋，使用者可透過數位筆桿，感受到虛擬產品的外觀造型，間接地彌補一般傳統工藝師在操控滑鼠時所造成的觸覺落差。因此，我利用它強大的工藝雕刻特性，來處理產品表面特殊紋理製作，完成一般工業軟體所無法達成的細節刻劃，以滿足傳統工藝師慣用右腦感性的創作與思考。

　　從生產製造技術層面來看，想要改變長年的使用習慣，確實是件不容易的事情，從管理階層、工程技師、作業員或身懷絕學的工藝家與…等，都會有調適期的問題。台灣宏碁集團的創辦人施振榮先生在(2000)曾經提出：「打破人與科技間的藩籬」(Breaking the Barriers between People and Technology)。」[12]的觀念，就是要提倡所有的人，都要能好好地善用先進科技，與科技共處，並享受到其便利與效率。發展電腦代工近 30 年的宏碁集團，深刻的體能到企業的永續發展必需成立自有品牌，而不論是在產品開發、生產技術或銷售服務上都要能夠與科技作連結。換言之，就是要儘量消除科技和人之間的障礙。

圖 3-3 選出所需的 3D 虛擬模型之後，準備進行實體列印輸出

　　科技日新月異，傳統工藝藉由科技法發展的方法很多，但是，發展科技並不是我們的續學目的，我們必須先從學習者(學生)的角度來思考，不管是自己升等題材的創作，或是教學服務…。目的都是在於把科技與人之間的種種障礙，不斷地消除。而要把傳統雕塑技巧轉換成數位雕塑，確實是需要一段時間的摸索。有時候反而是沒有過去傳統雕工包袱的同學，比較容易進入數位雕刻的操作。

[12] 施振榮著 (2000)。*品牌管理*。台北：大塊文化出版，(頁 43)。

3-3.2 運用 3D 列印陶瓷模型

在傳統手工藝的製作流程中，適度地加入現代化機具、電腦輔助生產，如採用 RP 快速成型機（Rapid Prototyping）取代了傳統泥料土胚，以電腦繪圖軟體發展設計構想。突破傳統工藝無法達成的產品穩定性與外觀造型的一致性。並且，能夠大量生產工序複雜的陶瓷工藝品。有了模型建構軟體輔助建模，接著就得進入下一個製程，讓建構完成的模型透過機械 RP(Rapid prototyping)快速成型機，也就是所謂的 3D Print。

成型機台透過噴嘴以堆疊的方式將材料堆積成型，利用軟體將 3D 的 CAD 圖檔以切片的方式，處理成數個薄型剖面，在快速原型機成型時，就會產生一個厚度的材料，進而堆疊完成。其優點在於沒有切削加工的形狀限制，任何複雜的形狀都可以成型，也不需任何夾治具來輔助固定工件，完全顛覆傳統 CNC 加工的印象！

在工業設計中常常提到的 CAD/CAM，就是指電腦輔助設計與製造。而所謂的 NURBS 是指**非均勻性有理式塑型曲線**。英文全名為 — Non-Uniform Rational B- Spline。簡稱 <u>NURBS</u>。我便是採用 RHINOCEROS 的曲線和曲面建構功能，來建構所有盛器的基本型，讓傳統工藝能夠更多面向的與科技應用。近年來常被的運用在各種不同的工業領域，如航空、造船、汽車、家電及需要複雜曲面的各種工程領域中。此軟體適用於幾何結構、自然流暢的造型需求，也最適合應用在陶瓷的基本主體建構。有利於電腦輔助輸出，可歸納出下列幾種造型設計的方向⋯

● 較少細紋的陶瓷設計種類有利於機器成形

● 工整或對稱性的造型種類

● 流線性或卡通造型類

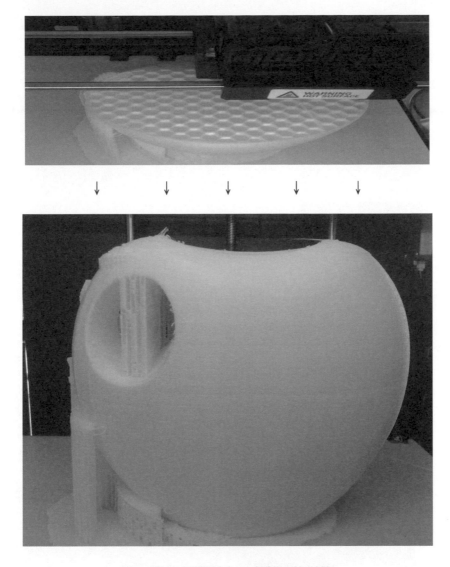

圖 3-4 採用 ABS 塑料作為 3D 實體模型輸出材料

快速原型(RP)的工作流程如下…

● 用 3D CAD 軟體繪出實體圖。

● 轉換成 STL 檔案輸出格式。

● 透過軟體自動將 STL 的檔案作切層處理。

● 透過輸出成型機,輸出 RP 原型。

● 清除多餘的支撐材料。

若是圖紋太細的設計作品一旦在電腦完成之後,於 RP 快速成型機(Rapid

Prototyping)輸出端,還得重新進行人工雕刻雕出細紋,導致事後雕刻的時數多過電腦建構時數,失去電腦快速建構的意義,較不符合工業生產的工作效率,所以得適度的綜合科技與傳統工法!藉由科技推力,跳脫既往固定的陶瓷造型藝術,發展出可供大量生產的立體浮雕陶瓷工藝品,有別於傳統結構,為創新的陶瓷產品,創造出多元型態之工藝技巧與獨特的品牌價值。

3-3.3 結合傳統雕塑與翻模

結合傳統工藝的雕塑技巧,在 RP 快速成型機 (Rapid Prototyping)模型輸出之後再添加石頭山巒的紋路。創作初期,藉由電腦虛擬功能的優勢在於,可以事前觀看工藝品完成之後的基本造型,然後在進行後製加工。

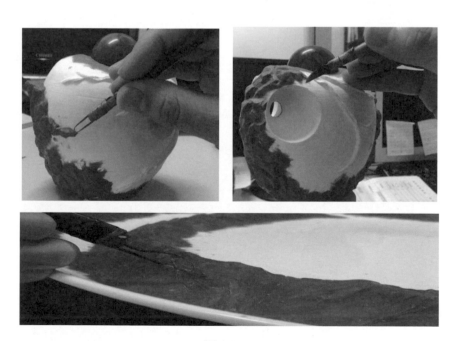

圖 3-5

在輸出的模型上完成所需的造型藝術之後,接著便進入石膏翻模、灌漿成形的階段,進行適度的量產與陶瓷原型的翻製。接續透過傳統雕塑技法作出最終理想的成品,一旦後製加工完成所需的造型美感,再製作石膏模型灌漿輸出,可以節省不少的工時與製作成本。

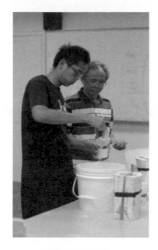 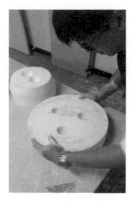 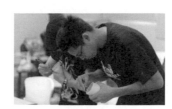

調配所需泥料　→　注入石膏模靜置　→　開模後修坯

圖 3-6

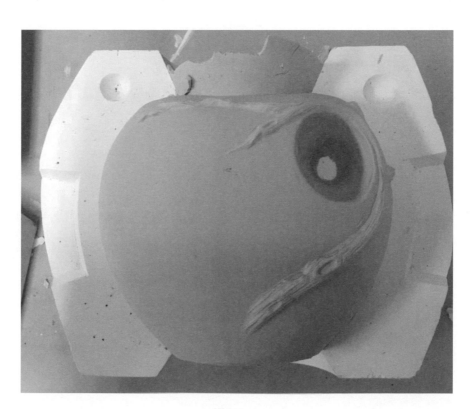

圖 3-7

　　過去傳統陶瓷工藝品最大的製作侷限，就是得耗費相當多的時間與人力，來

處理這一連串的繁雜工序與備料。透過尚未被"物質化"的 3D 虛擬產品設計，

讓陶瓷生產可以加快傳統製程而節省不少工時。運用科技能事前模擬出各種陶瓷色系、材質效果等，並且可以預作市場調查，開放預購，或是與廠商進行生產前之打樣確認，以生產出正確需求數量，解決掉企業最害怕的生產過剩所造成庫存風險。也因為可以透過尺寸的自由縮放，進而衍生相關週邊商品。在學習科技應用的同時，也讓同學們認識到產品開發過程中，成本控制及產業應用的重要性。

3-3.4 建立陶瓷器皿結合數位創作的獨特優勢

● 創意無限，先進的電腦輔助作業，可盡情修改工藝品造型，顏色、材質…等。透過虛擬特效，可預先觀看產品效果。

● 產品製作的尺寸、規格大小比例，將不再受限，可隨意變更原來設定。

● 增加利潤空間，相同的一件工藝設計，可隨著比例縮放，型態改變而延伸出更多其他的商品。

● 縮短製造時間，數位化的創作可隨設計者自由更改，不管是造型、材質虛擬。

● 環保不製造污染，透過數位科計製作工藝品，可節省材料支出費用。

3-4 陶瓷科技應用的價值

　　台灣社會的經濟每 10 到 15 年演變趨勢從全民農工→全民代工→全民股票→全民科技→全民設計…。在進入 2020 年之後的社會發展，肯定是跨趨勢的整合發展，而不管是何種多元的組合，科技應用必然是其中的一的要件。

　　傳統陶瓷產業透過科技輔助進而創新營運，雖然說是一個不錯的轉型關鍵因素，但也得考量自己的品牌特色，是需要應用何種科技來輔助生產或是設計？才能達到有效的成果。因為，有些科技在某種程度是相互排斥或是不適合每一個產業，尤其是傳統工藝師從心接觸與學習新的軟硬體，更需一段時間的調適。所以，要了解自身產業的特質與擅長的發揮空間，再適度地重疊不同領域的共通性，才能找出最好的商機。

科技所帶來的附加價值,以陶瓷的造型藝術面來看有下列這幾種創新:

● 漸變

以基本形體來看,早期作品使用石膏車模機器製作,乃軸心旋轉車削方式進行的胚體,多以圓形基底做變化—圓形、橢圓形作為常見基本外觀形狀。知名品牌法藍瓷於 2002 年,導入電腦繪圖軟體與 RP 快速成型機器的科技後,造型的豐富性大幅增加—方形、三角形、不規則形體,甚至是由**圓形漸變到方形**…等形體,這類過去手工難以表現出的漸變勻稱美,運用科技使得自由度不受限,提升產品造型有多元化的面貌!

● 鏤空

鏤空形體彷似窗框意境的揣摩,透空的結構造型是一般陶瓷的傳統成型工法無法製作的效果。經由 3D 列印機可直接創造無須支撐結構的鏤空外觀。

● 鏡射

過去開發對稱性的產品,單靠人力手工的逼近值去進行,耗費的工時多;科技讓步驟簡化,一個按鈕—鏡射 Mirro 做出精確、精準,完全對稱的造型,這點在面對「陶瓷」這種材料特性的開發上,幫助很大,因為,瓷土在燒製的過程中,如果面臨胚體本身有重心不對稱的狀況,那麼在高溫窯爐中,泥胚將開始有偏移、變形,甚至產生無法預期性的變化,這會使產品開發的重工機率增加,拉長開發時程。

● 陣列

當一個單位形必須做出連續圖騰的呈現,在早期作品上幾乎不見蹤跡,這種兼具對稱與重複的產品,似乎是科技優勢,工整、精確又快速,陣列的單位形制為傳統陶瓷瓶身點綴新式樣。

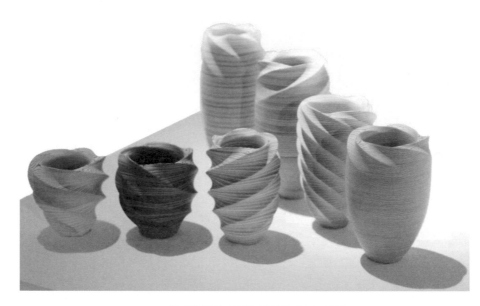

圖 3-8 鶯歌陶博館創新漸變的陶瓷造型藝術

　　除了日常器皿造型開發，已有不少陶瓷珠寶也透過陶瓷的 3D 列印的生產技術進行，藝術造型的設計開發。

圖 3-9 FRANZ 鏤空陶瓷雪花珠寶設計

圖 3-10 藏一文化 1300 的陶瓷珠寶設計

在鏡射對稱的愛心造型上，做鑲嵌的鎏金點綴。

圖 3-11 Damiani 英文字(D 字母)環形陣列的陶瓷珠寶設計

我們無須大小通吃所有的科技領域，有效創新應用也許 1~2 項就能激盪出最

佳的品牌特色成為陶瓷產業的「藍金炻」。如同台灣的法藍瓷陶瓷品牌，找出自

己企業所擅長的科技領域，再加以發展與應用之後，從此改變長久以來的傳統產業生態，並創造出空前的成長機會，成功地執行藍海策略創新又獨特，保有藝術陶瓷的領先地位。

3-5 陶瓷科技應用的方法

綜觀來看在現今的產業發展，很難不跟科技應用無關，從前端的產品研發開始，直到過程中的生產技術提升，或是來到後端的銷售服務，都必須仰賴科技的便利性。尤其，是陶瓷這一項傳統產業若是要與科技有效的連結，首先就是要能消除掉工藝師和科技之間的適應障礙。而科技發展的面向極為多元複雜，有時候錯誤的發展方向往往成為資源錯置及浪費。

因為科技應用的發展若不是從使用者的需求方向來思考，常成為叫好而不叫座的研發成果，更有可能延宕企業成長腳步，錯失升級契機也會讓人日後怯於科技創新。因此，不管開創新的產品、技術或是服務，都是在於把人與科技之間的防線消弭。

台灣現行市場上眾多的陶瓷品牌，所採用的產品開發策略，大多強調產品造型與特殊媒材的應用，也就是說以新穎或奇特的造型、複合媒材的創意結合、故事意涵視覺化為主，而科技應用的比重似乎不高，或者說是尚未普及。因此，讓一些優秀的陶瓷工藝品，礙於製程的受限無法刺激出銷量，形成寡眾市場。尤其是每當完成一件陶瓷工藝品創作之後，通常比較難以進行量產與複製。

倘若，真需要執行大量的生產作業，一般也都是利用傳統的石膏模具，大費周章地來進行複製，這樣傳統的生產方式，除了生產數量有限之外，石膏模具的耗損率也高，難以重複使用。如此的生產製程耗時又費力，導致量產的出來的工藝品質與穩定性也備受檢驗。為了能加快量產速度達到一定水平的良率比，此

時，上述工業技術的科技製造流程，便可以解決掉不少繁瑣的工序與製作成本付出。當企業確立特定的發展觀點時，不論是從工業技術、資源應用或人類生產活動等，一旦導入科技之後，必須要再面對科技與人們互動之間的障礙。而這一連串價值創造的過程中，如何能突破傳統的生產方式，讓人們適應、接受或是創造出新產業機會與新市場？便成為重要的課題。此刻，慎選出有效又明確的科技推力來協助傳統產業，就顯得格外重要。

進一步地從生產製造技術層面來看，想要改變人們長年的使用習慣，確實是一件不容易的事情，從管理階層、工程技師、作業員或是身懷絕學的工藝家與工匠…等，似乎都會有調適期的問題。作者認為要「打破人與科技間的藩籬」的觀念，也可以應用在傳統陶瓷的生產上。因為科技的創新應用，不光只有為顧客設想到與科技間的藩籬，而是在企業組織裡的操作者、營運者或管理者必需得先破除自身與科技間的障礙，才能製作出創新的工藝產品分享給消費大眾。

科技如何有效地應用在傳統陶瓷的生產上，確切的作法則可以從陶瓷工藝造型的設計發想開始，先透過軟體與硬體的電腦輔助作業，從事設計提案、開發與產品規格的擬定。並且，藉由電腦虛擬功能可以事前觀看，工藝品完成之後的效果，亦可從中修正出最終理想的成品，再製作模型輸出，以節省工時與製作成本。因此，在製造效益上，初步可以先歸類出，「設備與流程」這兩種改善方向。

當傳統產業在運用科技的同時，品牌的獨特性與市場區隔的差異化，則必須列為考量因素，以創作出新的陶瓷工藝。陶瓷工藝藉由科技製造的方法如下：

1. 設備：因為工業化的發展與嶄新的科技應用，能夠協助企業製造出快速、穩定與創新的工藝產品。從設備的加值角度，可由軟體、硬體兩方面，作為工藝製造技術與創新發明的提升。

(1).繪圖軟體：從設計發想階段便可透過各種繪圖軟體作提案前的準備。其最大優點，可快速修改數據化的資料與參數易保留，能建立完整 e 化資料庫。

(2).生產硬體：利用電腦繪圖完成產品設計之後，可利用打樣機具，製作量產前模型檢討。其最大優點便是減少重工與提高良率。

2. 流程：在大量生產前先透過妥善資訊回饋，蒐集可信度高的市場需求，再進行生產。過去陶瓷生產製程與方法，靠的是經驗與知識的累積，代代傳承。但是到了 20 世紀之後，創新的技術與產品的開發，得大量求助科技的應用，才能有效的縮短研發製程。其中最大的優勢之一便是，可事先做市調評估，作計畫性的開發。

　　市場上各種不同型態的陶瓷品牌 ，他們所採用的科技層面，以及運用方式各有不同，乃至於所產生的價值策略應用也就不盡相同。因此，就傳統陶瓷的製造效益上來看，必須得先找出哪一種生產與製造方式？才是最適合自己的產業發展，譬如軟、硬體工具、技術、流程、設施或處理事物的方法…等，從中**尋找出適切的工業化、科技連結，以作為自家產品開發策略的基底。**

3-6 臺華窯的造型藝術與文化傳承

　　是否每個品都得藉由科技輔助來創造價值與品牌特色，並不竟然。像是有台灣的官窯之稱的臺華窯，便是將純熟的傳統工藝手法，結合台灣各地知名藝術家來創造陶瓷獨特的造型藝術。

　　負責人呂兆祁先生，將台灣的文化精神融入在陶瓷工藝品之中添加內涵。除了豐富藝術價值，又能透過地方文化，訂定出明顯的市場區隔，塑造出精美的藝術風格，因而強化台華窯陶瓷品牌的獨特性與創新性。

　　臺華窯為台灣的藝術家們闢設一間「藝術研習中心」，來自全台的藝術家們都能夠聚集在這個藝術殿堂，談論藝術、文化創意、工藝技法、創新應用…等，不論是專業藝術家，或是喜愛陶藝的業餘者，都可以聚在一起分享經驗。

圖 3-12

圖 3-13

　　呂兆炘說：陶瓷天生的宿命就是要和歷史結合。因為千年不壞的陶瓷工藝比起紙雕、木雕僅有幾百年壽命，更可以流傳。尤其是表面上頭的紋飾、刻痕和瓶子本身的造型，都象徵著不同朝代間的傳承。無論是否有運用到

現代的科技輔助創新，傳統工藝家的技術再好，也只會臨摹、複製，若是自身沒有開創能力，怎麼做都是同一種味道，照這個模式繼續下去，鶯歌陶藝永遠走不出國際。反觀許多藝術家源源不絕的創新能力，他們的想法看似天馬行空，但若能透過陶瓷的工藝技術把平面繪畫的創意轉變為立體的實品，就能突破傳統，同時也為陶瓷開創新面向與題材。如今鶯歌老街販售的陶瓷產品，不再只是單純的陶瓷工藝品，而是結合各地、各類別藝術家的故事，利用陶瓷傳承千年的特性，把水彩、國畫、油畫…等，揮灑在陶瓷工藝品上。

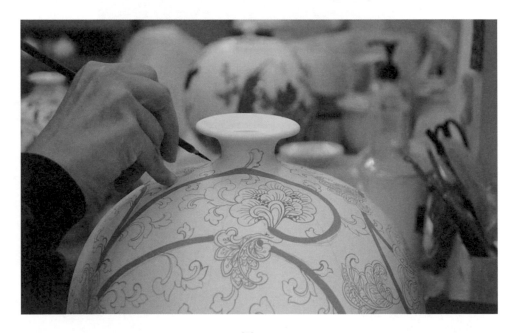

圖 3-14

　　台灣已故畫家劉其偉先生〔1997〕曾經說[13]：「將科學發展產生的新素材，運用到藝術品上。有機的動態美學，正取代凍結於形式與衰退中的美學…我們應放棄既成藝術的形式，另外探求一個以時空統一為基礎的新藝術發展。」換言之，

[13] 節錄自吳嘉陵文章，2001，《人文、藝術與科技 ── 從科學與藝術的結合來看楊英風的雷射藝術》，（新竹：交通大學出版），p348

未來的藝術創作與表現的形式，除了科技應用之外，跨領域的合作開發也是一種創新。無論是藝術家或是經營者，透過跨界的整合開創新的藍海市場，進而發展出各自的藍色創意、文化創意。

當時以高齡 90 多歲的劉其偉老先先，非但不排斥逐漸流行的科技趨勢，還宏觀地道出未來各種藝術創作的形式中，科技應用將是必然的選項之一。既然，無論年齡大小都能去接受甚至是依賴科技所創造出來的驚奇與特效，這一門千年流傳的陶瓷工藝的藝術表現，相信也能透過科技應用的加值，產生新奇且獨特的藝術效果。

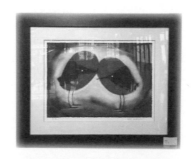
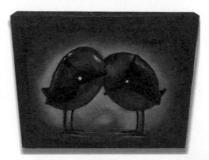
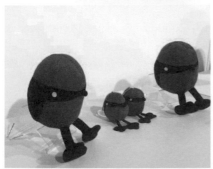

圖 3-15 劉其偉先生文創商品於鶯歌陶瓷老街-光點大樓展出

北京大學專研陶瓷研究多年的<u>李知晏</u>教授〔1996〕曾說：「陶瓷的造型和裝飾，表現當代社會現實生活和意識型態信仰的內容…[14]」。研究中也指出中國陶瓷在每一個朝代的發展過程，都會不經意地發現到各種氧化金屬(釉料成份)其燒成時的特性，轉而成為該朝代獨特的陶瓷色彩。

現今透過科技應用的技術，我們台灣的陶瓷品牌，也可以呈現出屬於 20 世紀，這一個世代所獨具的藝術表現。因此，陶瓷工藝除了以產品本身獨特的基本造型來突顯藝術價值之外，還可透過故事性的題材，作表面的裝飾。譬如東方經典、傳奇、希臘神話或寓言故事…等，而陶瓷工藝的藝術加值方向，可以經由產品的「基本造型、表面裝飾、獨特色彩」層面來塑造。

1. 基本造型：透過工業化、科技製程，設計出作有別以往的傳統陶瓷的基本造型。創造出無法使用石膏車模機製作完成，或是難以採用手工生產的造型。來達到在追求新式樣的視覺美感，同時間也提升了生產效率。

2. 表面紋飾：在裝飾加值上可從表象式的符號與圖騰；以及抽象式的經典與傳奇故事、運用其意涵，作為表面裝飾與點綴，為視覺美感加分。

　(1). 符號與圖騰：善用地方的文化圖騰，將其意涵融入所製作的陶瓷工藝品之中，以表象式的符號呈現。譬如東方文人的梅、蘭、竹、菊植物花卉等。而「乾唐軒」則是慣用宗教性的麒麟、朱雀、玄武…等圖騰作表面紋飾。

　(2). 經典與故事：可將傳統的經典圖象、傳奇或神話故事等，轉製到陶瓷工上，將平面的作品立體化、3D 化。譬如「法藍瓷」的異業結盟所開發的商品─梵谷油畫作品，栩栩如生的轉化為 3D 立體陶瓷產品。以及，與北京國家大劇院合作推出經典劇作瓷偶，《茶花女》、《杜蘭朵公主》…等經典劇作。

[14] 李知晏，1996，《中國陶瓷文化史》，(台北：文津出版社)，p134~149

3. 獨特色彩：從古至今每一個窯廠與陶瓷品牌，都想燒出屬於自己獨有的釉色作為企業標示。由於影響陶瓷最後成型的因素相當多，在色彩調配上，由於各地的原物料種類、土質、含水量皆不相同，因此，所燒成出來的陶瓷顏色，落差極大。要是再加上天氣變化、溫濕度的落差也都會影響到色彩的穩定度與一致性。這也就是為何所有陶瓷品牌的釉料比例成份，為重要的是獨門技術。綜合這些複雜因素，要調配出穩定性高與陶瓷品牌專屬的色彩，則是陶瓷產業界，致力研發的方向之一。

3-7 藏一文化的造型藝術與精緻工法

藏一文華於 2010 年創立了 1300 only porcelain 陶瓷品牌，一路走來秉持著不斷突破傳統瓷藝的形式和尺度的限制，挑戰高難度的技術，多數作品以純粹的高溫燒製的白瓷，打造創新又獨特的作品信念；堅持原創，期盼以細膩精湛的雕工，精緻繁複的內容，詮釋世界頂級瓷藝風華，將古典藝術重新展現於世人眼前，重新找回 1300 年前東方瓷器的輝煌榮耀，再現瓷藝經典風範。

圖 3-16 獨特高雅鎏金白瓷上色手法

　　身為藝術創業家的<u>沈亨榮</u>說：「西方的天使、美女等題材，分別代表
純真無邪與高雅，這是一種非常善良、非常單純非常純美的一個概念，
再加上花多又代表繁華美麗，所以我們用這樣的意象去追求為美的事物
跟造型…」<u>沈亨榮</u>強調藝術作品要有其價值，而非跟隨當下潮流，所以
需要修正創意與突破，如此也才造就他成功創造 720 度立體圓雕的技法。

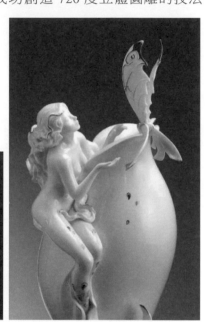

圖 3-17　　　　　　　　　　　　　　　　　　　　圖 3-18

圖 3-19 獨特的純白鎏金的上色手法。

圖 3-20 藏一文化 1300 only porcelain 創意總監沈亨榮先生，

除了西方新藝術題材的寫實創作之外，

對於灣民間信仰的三太子角色也詮釋相當討喜可愛。

3-8 傳統工藝與創新應用機會

仿古陶瓷色彩缺乏獨特性陶瓷成份中的泥料是塑型基礎，而最後成型的關鍵來自火候控制與釉料的配比。在傳統釉料的成色上，鮮紅色系向來是最難掌控，燒製成本與工時也相對較高。而所謂的唐三彩是以黃、褐、綠作為基本色，然後再透過各種氧化金屬其不同的特性，進而衍生出藍、黑、白等釉色。由這幾組的綜合變化，才慢慢地在不同國家演變出日本的「奈良三彩」以及具有異國風情的「波斯三彩」，形成不同地域、國情與民族色彩的陶瓷工藝。

以下為傳統氧化金屬燒成之後的基本色系：

表 3-1：陶瓷氧化金屬配色表

氧化金屬	釉中成份比例	燒成色系
鈷	0.5~5%	藍色
鐵	2~5%	黃褐色
金紅石	2~5%	
鉻	2~4%	綠色
銅(氧化)	2~5%	
銅(還原)	0.5~5%	紅色
鐵	10~15%	
錫	3~8%	白色
鋯	4~10%	
鈦	1~8%	
錳	3%	
鐵	7%	黑色
鈷	2%	

(本研究繪製)

3-8.1 創新的陶瓷色彩藝術

　　中國陶藝中的釉料顏色從秦朝開始發展到了西漢，一直以褐黃顏色為主，胚體粗鬆。到了東漢與春秋戰國時期，發現必須在氧化金屬的配方中，加重氧化鋁以及氧化鐵的數量，同時，提高燒成溫度才能增強胚體硬度與色澤。隨唐時代，由於國家富強，文化昌盛，對色彩的追求超過以往。因此，陶瓷工藝在色彩上開

始展現創新實驗，成就出唐三彩的傳奇里程。盛唐時期沒有一件工藝品在色彩上，可以如唐三彩這般富於魅力迷人，儘管釉色中的金屬成份大都以銅、鐵和鈷三種，但是由於巧妙搭配和混合其它特性的氧化金屬，並利用窯中溫度、溼度和氣候，燒出各種漸變的釉色層次與衍生其它色系，讓陶瓷工藝能在色彩上展現俏麗與嫵媚等各種風情。

將文化精神融入工藝品添加內涵，除了豐富藝術價值，又能透過地方文化，訂定出明顯的市場區隔，並且透過科技塑造有別以往的藝術風格，強化出陶瓷品牌的獨特性。而東方人最擅長在陶瓷的工藝上展現，宗教性的符號與圖騰，譬如遠從魏晉南北朝開始，便將印度的佛教信仰，儒學化與道教化廣泛地刻劃在陶瓷用品中。李知晏教授還說：「當時的道教出現一大批科學家，他們的成就對陶瓷的生產直接或間接有益，陶瓷美學的表達能力遠到一個新水平。」[15]此證說明早在千年，道家的煉丹技術，不但對養身作出貢獻，同時也以懂得運用科學的調配方式，創造出有色彩的陶瓷工藝品。

3-8.2 創新的 3D 列印應用

現在已經進入全球熱炒「3D 列印」的時代，此趨勢在 20 世紀 80 年代初以來，工業的 3D 列印機已經存在，並已廣泛用於快速成型設計、模型檢討、替代模具和研究目的…等。

目前，3D 印表機價格日趨便宜，就連生活百貨用品的大賣場、超商均有設點販售，一般消費者寫相當方便地從網路獲得設計藍圖，也是是所謂的 3D 列印的產品圖檔下載之後，自己列印想要的立體產品。原料則是從塑料、金屬、陶瓷甚至是食材均可以列印出來…。

[15] 李知宴，1996，《中國陶瓷文化史》，(台北：文津出版社)，p148，line5

圖3-21 運用3D列印技術生產陶瓷模型

　　過去傳統的製作侷限，就是得耗費相當多的時間與人力，來處理這一連串的繁雜工序與與開模。如果孩子想要新玩具、你想換一個新的杯子；你要做的只是下載幾份圖紙，然後在自家的印表機「列印」出來。　跟傳統製造技術相比，3D列印具有成本低、省材料、週期短等明顯優勢，也可以量身定做自己喜歡的東西，隨心定做自己的生活用品。而透過尚未被"物質化"的 3D 虛擬產品設計，可跳過傳統製程而節省不少工時，

目前較為普及的快速成形機台種類，有下列如下…

●LOM (Laminated Object Manufacturing) 分層實體成行製程

　　1991 年問世後迅速發展，採用紙材、PVC 薄膜等材料成型。

●SLA(Stereo lithography Apparatus) 立體光固定成型製程

　　1984 由 Charles W. Hull 提出並在美國申請專利。1988 年再由 3D Systems 發佈世上第一台 3D 印表機 SLA-250。採用光敏樹脂做材料，透過電腦控制紫外線雷射光照後，逐層凝固成型。

●SLS(Selective Laser Sintering) 選擇性雷射燒結製程

　　1989 由 C. R. Dechard 的碩士論文發表。隨後成立 DTM 公司於 1992 年發佈 SLS 技術，採用粉末燒結黏合成型。

●FDM(Fused Deposition Modeling) 熔融沉積成型製程

1988 年由 Scott Crump 發明後成立 Stratasys 公司，並在 1992 年推出世上第一台 FDM 為技術基礎的 3D 印表機。是繼 LOM 和 SLA 製程之後所發展的 3D 印刷技術。採用熱溶性材料(ABS、PLA)先行加熱再透過噴嘴射出成型。

●3DP(Three-Dimension Printing) 3D 印刷製程

1993 年由美國麻省理工學院的 Emanual Sachs 教授發明，其成型的原理類似噴墨印表機，將噴頭內的膠黏劑列印在物體的 "截面" 上列印出來。採用粉末狀的材料為基底，如陶瓷、金屬、塑膠等。

工業機具輔助成形，物體的成型方式有以下四種…

● 減料成型

將物體多餘的部分，透過分離技術從基體上剔除，如傳統的車、磨、鑽、刨、電火花和雷射切割均屬於，減料成型。

● 受壓成型

利用材料的可塑性，在特定的外力擠壓下成型，如鍛壓、鑄造等均屬此類成型方法。而受壓成型多用於毛胚階段的模型製作，不過也會有直接利用列印物體成型的實例，如精密鑄造、精密鍛造等竟成型亦屬於，受壓成型。

● 積層成型

也稱作堆積成型，透過機械、實體、化學等方法透過有次序地增加材料，緩緩堆積成型。

● 生長成型

透過快速自動成型系統與電腦資料模型結合，無須任何傳統附加的模具製造和機械加工就能夠製造各種複雜的原型。狹義仍指積層成型技術。但從廣義技術面來看，3D 列印技術更進一步突破傳統成型方法，可利用自然界的生物個體發育魚生長成型。隨者活性材料、仿升學、生物化學和生命科學的發展，生長成型技術將不斷地演進與發展。

透過科技的輔助，3D 列印技術也能從原料端進行釉色添加，直接列印出所

需的色彩，當然仍有許多燒製的成形的盲點需克服與改進。但是科技必然會持續的發展下去，而未來的日新月的發展科也會相當豐富。

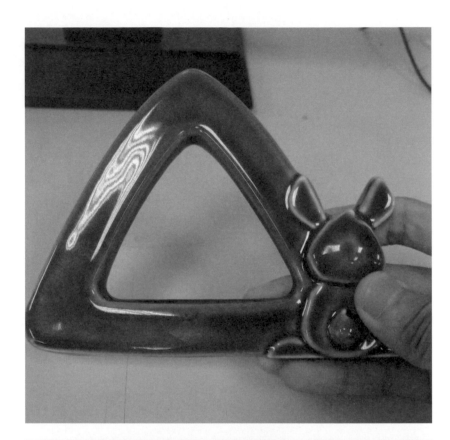

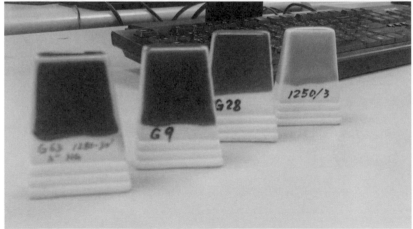

圖 3-22 直接於陶瓷成型的泥料中添加顏色輸出

3-9 市場導向輔以科技生產新陶瓷工藝

在陶瓷研發設計的這一個環節，特別提出來從市場資訊接收開始，再導入科技之後，所創造出來具差異化之科技應用流程圖如下：

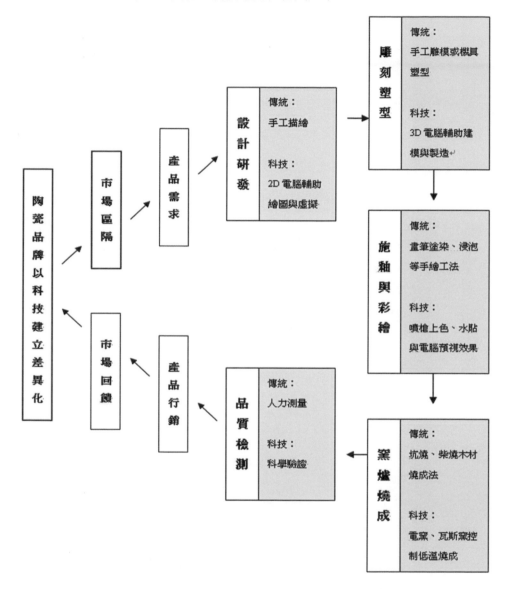

表 3-2：陶瓷與科技應用流程圖，(本研究繪製)

陶瓷研發設計單位，在上述科技應用的價值鏈中，可以在不同的流程階段，設法找出屬於自有品牌或是創新陶瓷工藝的特色。並且，從市場的資訊中，如需求、回饋或未開發…等，區隔出產品的市場定位，以建立出品牌的差異化。

陶瓷工藝品最大的製作侷限，就是得耗費相當多的時間與人力，來處理這一

連串的繁雜工序與備料。由於工業化促成科技興起,而科技又帶領著產業創新,突破許多傳統產業的生產限制,讓陶瓷生產可以跳過上述的這些傳統製程而節省不少工時。這一種尚未被"物質化"的 3D 虛擬產品設計,就是節省製程的最佳例子。

　　雖然說發展科技並不是陶瓷創新的唯一的使命。但是,若能善用科技應用的便利性,來進行陶瓷造形藝術層面的創新,找出最適合自己的產業發展,譬如軟、硬體工具、技術、流程、設施或處理事物的方法…等,從中尋找出適切的工業化、科技連結,以作為自家產品開發策略的基底。相信不同的品牌也都可以尋找出屬於自己藍海策略中「**藍金炻**」。

綠金炻

陶瓷的環保應用與節能技術

綠金炻

陶瓷的環保應用與節能技術

綠金炻 – 台灣陶瓷環保取材的應用與節能技術的發展,就如同綠海策略的善意設計,注入在台灣瓷器品牌之中,進而成為陶瓷的綠色設計。在這一被西方譽為珍貴的白金石器,也就轉化為神奇的「**綠金炻**」。

4-1 神奇的綠金炻

地球面臨溫室效應的威脅,世界各國在聯合國、環保聯盟及許多公益組織中皆試圖制定環保護的公約。強烈地要求所有高耗能的產業,必須採行各種節能減碳的生產製造的方式,為地球生態與所有生物的居住環境,盡一份心力。因此,未來傳統工藝的生產,在創造出工藝產品的過程中,若是可以在每一個環節中納入環保意識,相信同時間也已經為這樣的企業,創造出永續發展的可能。

從企業經濟利益的角度分析,價值創造的目標就是要讓「企業獲利、顧客受益」。而若是想讓組織能長久遠發展進而無限的延伸,其價值創造的內涵,必須要再包括綠海策略[16]中的:「貢獻社會、保護環境、解決貧窮…等」。換言之,企業核心價值的建立,領導者必須要帶著對大自然感恩,對社會貢獻與施恩的善念來經營。綠金炻本章的主軸便是,了解陶瓷環保製程可以做那些努力,以及原料的取得技術如何能符合綠色設計的標準。同時也介紹台灣的陶瓷品牌,在我們這一個環保意識高漲的年代,是如何經由各種節能方式,以及跨領域與跨界媒合,來創造屬於自己品牌特色的陶瓷工藝品 -「**綠金炻**」。

[16] 中野博著,孫玉珍譯,2012,《從藍海到綠海》,(台北:中國生產力中心出版)

4-2 陶瓷的用途與分類

陶瓷工藝品的造型與用途多元，大到街景上的路燈、花台；庭園中的雕塑、水池台；客廳中的花器、酒器、擺飾；小到廚房裡的鍋、碗、瓢、盤、水杯、茶壺；浴室裡的桶、盆、瓶、罐甚至，藏在臥房中的珠寶盒、百寶箱…等，都可以見到陶瓷工藝的蹤跡。而每一個國家針對陶瓷用途的不同所作出的分類，也就大同小異。按造國際陶瓷產業的區別，依用途與特性的不同，可分為下列五大類：

1. 日用陶瓷：如盛具、餐盤、酒器、杯碗、文具…等。

2. 藝術陶瓷：花瓶、雕塑品、陳設、裝飾品、珍玩…等。

3. 工業陶瓷：航太飛行器、化學陶瓷、電瓷、耐火瓷…等。

4. 衛生陶瓷：衛生間臉盆、馬桶、清潔用品…等。

5. 建築陶瓷：壁磚、屋瓦、地板瓷磚…等。

在台灣的陶瓷工業同業工會，按國內陶瓷進出口的分類來看則是區分為建築、衛生、裝飾、日用、工業五種。這其中的裝飾與藝術是屬於同一類型，只不過是名稱上的不同而已。直到鶯歌陶瓷博物館於 2011 所舉行的百年風華 — 台灣陶瓷品牌經典特展[17]中，則是將上述的日用陶瓷以及藝術陶瓷，合併為日用陳設陶瓷類，縮減為四大類。無論將來陶瓷能夠延伸出幾種分類，從這些陶瓷的歷史發展中，可以發現到的一點特殊現象就是，「富強的國家」通常是精緻陶瓷產業的發展基礎。無論是朝上述的那一種類型作深入發展，隨著國力的強盛進而促使陶瓷工藝得以被廣泛的應用，並且能夠越來越精緻、實用與普及到不同階層。

4-2-1 陶瓷四大生產流程

這是一個綜合東方五形理論（土、水、金、木、火）與純手工技術的開發過

[17] 資料參閱新北市立鶯歌陶瓷博物館印製，2011，《百年風華 — 台灣陶瓷品牌經典特展》。

程。從提煉泥胚的階段開始就得先將礦土攪和水重覆翻搗瀝篩，接著得運用各種
成型技術，將土融合水之後再給予型塑。待胚體適度地陰乾、風乾或人工硬化之
後，再附著不同釉料，搭配氧化金屬，調色、增豔，產生各種視覺效果。最後再
以木生火推進窯爐燒成、玻化，才能完成一件陶瓷工藝品的製作。所幸工業化促
成科技興起，而科技又帶領著產業創新，突破許多傳統產業的生產侷限，讓陶瓷
生產可以跳不少繁雜的製程而節省工時。

陶瓷基本生產的四大流程如下

圖 4-1：陶瓷基本生產的四大流程 (本研究繪製)

　　上述陶瓷製作的基本流程之中，「施釉」與「彩繪」，基本上沒有絕對的先後
順序，端看作品所要呈現的效果如何選擇「釉上彩」或是「釉下彩」才來決定誰
先誰後，即使跳過施釉與彩繪的過程，陶瓷也能夠直接由泥胚的「塑型」之後，
再送入窯爐「燒成」硬化，便成為陶瓷燒成後最原始的種類「土器」，接下來將
針對每一個製造流程做更詳細的報告。

1. 塑型
　　透過手工拉胚、泥塑來建立基本胚體。土胚的成型方式，得視每位藝術家慣
用何種技法，來進行創作而定。然後再視生產需求，決定是否需要翻製石膏模型。
而在進行翻製土體模型之前，不管是工藝家或是模型翻製人員，得針對產品的造
型，小心翼翼地為土胚進行分片，也就是所謂的分模。

在電腦科技發達的今天，已有不少傳統企業採用電腦輔助作業，利用數位繪圖軟體來塑型，透過繪圖軟體的輔助，設計出 3D 立體建模。即便來到模具翻製階段，也都能先過電腦儀器判斷來分模，減少誤差率，與材料的損耗率。

2. 施釉

釉的主要成分是石英，另外再添加鉀、鈉、鈣…等助溶劑，目的在降低石英熔點。為了減緩釉料的高流動性，能夠穩定附著在胚體上，得添加氧化鋁以增強釉料黏著性。釉料均勻的附著在胚體上，燒成之後可增加強度，防止滲水和透氣，使陶瓷永保千年不壞之身。色釉則是在基礎釉中添加氧化金屬色劑，產生不同的顏色。還有其他貴重的金屬釉料如…金、鉑等。可以燒製出金屬質感。根據釉料燒結溫度可分成低溫釉、中溫釉、高溫釉三種。從燒成的表面效果來看又可分成亮光釉、平光釉、無光釉三種。這些都得視陶藝家的藝術創作，來進行調配。因此，許多人紛紛研發獨門的釉料配方，追求更特殊的視覺與觸覺效果。好比說特殊的透料表現如裂紋釉、結晶釉都曾蔚為風潮。

3. 彩繪

彩繪與施釉的製程順序並不一定誰先誰後，這得看作品所要呈現的效果而定。一般的陶瓷　彩繪可分為「釉上彩」及「釉下彩」兩種形式。「釉上彩」指在透明釉燒成的陶瓷表面，塗繪新的色料，然後再進入窯爐，進行低溫燒成 (約750-850 度)。「釉下彩」指直接在胚體上　進行著色，然後在噴上透明釉，送進窯爐進行高溫燒成。如青花瓷就是採用鈷料進行釉下彩繪製。

釉裡紅則是加入紅銅料先在胚體上繪製，接著於表面施以透明釉，送入窯爐以高溫還原燒成。也有為了節省彩繪時所耗工時，而發展出彩繪水貼紙。將大量印染的圖樣貼在已經成型的陶瓷表面，送進窯爐發色，缺點是容易有起泡的瑕疵，而減低陶瓷應有的精緻度。

4. 燒成

　　陶瓷燒成技術包含窯爐選擇、燒成方式、溫度調節、時間掌控。有這一句陶瓷業界的行話…「**原料是基礎、燒成是關鍵**」陶瓷作品最後的成敗就看這一關。當陶瓷經過高溫淬煉，引發一連串的物理化學反應，讓濕軟的泥胚硬化，呈現出理想的物理變化效果，而燒成目的就是讓泥胚致密固化，針對燒成後所產生的致密度不同而區分為下列五種陶瓷分類 —

(1). 土器：最原始的黏土燒結狀態，透水率高。

(2). 陶器：胚體毛孔大，燒成後仍保有粗糙樸拙感，低溫約 800 度即可成型。

(3). 石胎瓷：胚體致密，完全燒結，但未達玻璃化。

(4). 半瓷：接近瓷器，但仍有些許吸水率，未能完全阻隔液體。

(5). 瓷器：為陶瓷發展最高階段，胚體完全燒結且玻璃化，表面光滑呈半透明狀態。對液體都無滲透性。

　　陶瓷傳統的生產方式，無論何種燒瓷工法，都免不了高溫燒製成型，也因而讓陶瓷工藝成為一種高耗能的產業。改變過去的燒成方式並尋求特殊的助燃原料，同時改以低溫燒成工法，降低碳排放，勢必是此產業未來要努力方向。尤其是在倡導環保意識的今天，陶瓷從原料的取得開始到產品的製造過程之中，就要開始重視節能減碳的營運方法。

4-3 陶瓷的泥料與釉料

　　在倡導環保意識的今天，無論是在原料的取得、應用，或是產品的製造過程之中，業界都必須重視節能減碳的生產方法，以避免能源過度的損耗。中野博先生(2012)曾提到「綠海策略」的經營哲學：「貢獻社會、保護環境、解決貧窮…等」。換言之，企業核心價值的建立，領導者必須要帶著對大自然感恩，對社會貢獻與施恩的善念來經營。在產品的開發過程中或之前，譬如從設計、製造到廢棄，就

應該以降低對生態的破壞為前提…

圖 4-2

　　在台灣徹底執行環保的陶瓷綠色設計品牌，應屬弘鶯陶，主要是他們的泥料來源，除了由山林礦產中挖掘之外，有一大部分則是再石門水庫中所囤積的泥沙篩選。一來能取得所需的泥料，一來可清理水庫的積淤，兩全其美。

　　陶藝家曾明男先生〔1989〕曾經提到[18]：「釉料是一種近似玻璃的東西，主要的成份是石英，分成酸性、鹼性與中性類。但是石英本身又相當耐燃，得到 1600 度才會融解液化。所以必須再加一些助熔劑(氧化金屬)使之降低熔點，如鉀、鈉、鈣…等。一但石英融化之後，又會產生過度液化四處流動的情況，不夠黏稠無法附著在泥料的胚體上。因此，為了增加黏稠性就必需再添加氧化鋁高溫燒熔…」。因此，一件成功的陶瓷工藝品，必須成功地結合如外衣般的釉料，以及肉身的泥料。所以，在陶瓷泥料的取得均值化也是相當的重要，尤其是在土質的穩定性。

　　在氧化金屬特性中為了增加釉料的黏稠性，就必須再添加氧化鋁防止釉料過度流動。不過氧化鋁的成份卻只有出現在特定的泥料及高嶺土之中。這也就是原物料的產地、泥料與質地的優劣，足以是影響陶瓷成型的重要條件之一。但是，

[18] 曾明男著，1989，《現代陶》，(台北：藝術圖書發行)，p65-p67。

各地的原物料種類、土質、含水量皆不相同，因此，所燒成出來的陶瓷顏色，也就有所差異。這就是為何所有陶瓷品牌的釉料比例是獨門配方之外，必須加上品質穩定的「陶瓷泥料」成份來搭配才能燒出理想作品。綜合如此繁瑣複雜，若要調配出穩定性高與企業專屬色彩更是不容易。陶瓷泥料的種類如下：

● 黏土：自然界中的稻田黑泥、河床淤泥、深層土泥等。經由長時間的風化與地殼運動，產生多種礦物混合體，都可算是黏土一種，大都屬於長石類。但這些自然黏土的燒成溫度較低，容易破裂，並不適合陶藝創作。

● 陶土：世界各地所出產的陶土色澤不一，在其成分與性能及燒成溫度各有不同。陶泥質地粗糙，不過經過水洗過濾的製程，可篩選出品質穩定的細陶。但也是有人喜歡利用陶土粗糙樸拙的特色來進行創作。陶土燒成的溫度較低，大約得維持 800-1000 度左右。質地鬆，硬度不強，粗陶會有滲水現象。

● 瓷土：瓷土泥色乳白色，表現力強，如同在白紙上作畫，能呈現豐富釉彩。主要成分是高嶺土、瓷石及其他礦物質。瓷土通常也是指能燒結後瓷化的泥胚。燒成溫度必須高達 1300 度，質地密，硬度強不會滲水，最常被拿來製作精細的陶瓷藝品。

● 特種土、油土：許多陶藝家會根據自己的創作需求，調製特種土來展現個人創作風格，針對工業科技需求，也有工程師研發出不少先進的土質材料，如發動機車的重要零件「火星塞」、「陶瓷錶帶」，都是科技化的產物。日本也開發出特殊軟質土，在燒成後成黃金色、銀白色的堅硬陶土。還有一般雕刻系所使用的化學油土，都是經過特殊調配而成。只不過這一種油土，無法承受高溫，遇熱即化。由於上述的原材料機能(泥料)的取得無特殊差別管道，導致要在有限的泥料中，混合出新機能也就成為一項奢求。除非可以從自己所研發的調配比例中混合出特種土，再添加過去不曾摻入的新元素，讓產生產品獨特的差異化機能，如同當年英國的 Josiah spode 在仿製東方的瓷器過程之中，礙於原料缺乏，意外地在黏土中混合動物骨灰，進而發展出潔白的骨瓷特種泥料。

4-4 弘鶯陶的環保應用

環保泥料的綠色設計目的是為了陶瓷產業轉型文化創意產業，須有在地特色之元素加值，提升商品故事題材性與本土性，進一步形塑鶯歌陶瓷材料特色代表性。每一個品牌的建立，同時也應該具備著企業的社會責任。而在弘鶯陶創意發展中心執行長林金德先生認為，庫泥燒的文化推廣可以有下列幾項努力方向…

● 協助解決水庫淤積問題

● 研擬微型創業輔導方案

● 為台灣創造文化創意產業的「在地原生」材料

● 提供營造在地文化特色的最佳素材〈硬體建設〉

● 宣揚台灣的環保節能思維〈對國際宣傳〉

● 建構台灣文化創意產業的發展平台示範區〈傳統產業〉

● 提供國外人才來台打工遊學的機會

● 增加就業機會，促進經濟繁榮

圖 4-3 第三屆的應力斌同學向國外學生,推廣台灣在地工藝文化

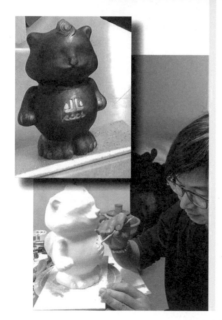

林金德執行長邀請劉芸華老師開發經濟部水利署
北區水資源局的吉祥物 ―「COOL獅」

曾經在產業界為AREAN、SPEEDO品牌開發商品的
劉芸華老師，將工業設計的實務經驗以文化工藝
產品為發展主軸，把「數位創作」結合「工業生
產」與「工藝技能」，融入宏國德霖創意產品設
計系的特色教學之中。藉由「COOL獅」創
程，也建立本校獨特的遊戲『角色創作』課

圖 4-4 台灣電報媒體採訪

弘鶯陶創意發展中心執行長<u>林金德</u>先生，為能夠順利促成產、官、學陶瓷策
略聯盟的合作計畫。特別邀請宏國德霖科技大學創意產品設計系的<u>劉芸華</u>老師，
親自操刀雕塑，歷經了數月之後開發出，經濟部水利署北區水資源局吉祥物 ―
「COOL 獅」。以石門水庫在地資源作為陶瓷的原料，陸續設計相關的文創商品，
共同開啟「點石(泥)成金」的工程計畫。

4-4.1 水庫泥料燒成的綠色設計

● 室外文化磚

採用新北市石門水庫的泥礦，做出各種文化創意商品，善用資源又環保。

 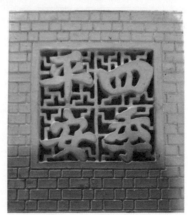

圖 4-5 社區文化磚裝飾藝術

除此之外，林金德執行長近年來不停地穿針引線，於 2019 年起由陶瓷產業發展聯盟、龍珥創意工作室、風清堂、陶驛陶藝社、長興窯、無限紙業、弘揚農業…等文創業者，與宏國德霖科技大學簽訂 MOU 合作備忘錄，為產業培訓人才也畢業學子創造就業機會，共創雙贏。

● 室內仿生珊瑚

　　利用庫泥燒製過後的毛孔的特性，硬化後的作品可過濾水質，再搭配不同的釉料與泥料的配方，呈現水中美麗的珊瑚造景。如山水林競的「**好局**」創作中所強調的理念。透過創作者完善的佈局來呈現美麗的山景、海景。

圖 4-6 色彩繽紛的水族箱仿生珊瑚

　　紅鶯陶秉持善念為石門水庫的在地資源做循環再利用，來作為該品牌發展的特色之一。近年來極力推廣庫泥環保媒材，更與不少科技大學進行合作。將企業核心價值的建立在對大自然感恩，對社會貢獻與施恩的善念來經營，永續發展。

4-5 乾唐軒的環保應用

4-5.1 提升低溫燒成的陶瓷技術

在傳統的燒成技術中，為了求得豐富的釉色色彩，必需添加不同的氧化金屬來作為發色劑如鉻、氧化鉻、鐵、氧化鐵、銅、碳酸銅、鈷、氧化鈷、碳酸鈷、錳、二氧化錳、碳酸錳…等。另外，還必需提高窯爐內的燃點，讓釉料能夠順利的純化與結晶化，而這過程幾乎要超過 1300 度高溫，甚至高達 1600 度。唯有透過高溫、高耗氧與高耗能源的作法才能燒成出理想的顏色。如今，「乾唐軒」透過先進的窯爐設備，以及特殊的半導體科技元素的添加，取代了部份氧化金屬的調配比例，即便是採用低溫燒成的技術，也能達到所需的釉料成色。

在過去的陶瓷工藝的競爭市場上，仿冒與追隨「乾唐軒」者眾多，造成一些技術門檻較低的陶瓷藝品風潮日漸趨落，銷售額無成長空間。加上同行以抄襲手段掠奪「乾唐軒」的設計創意，更以低價且品質低廉的產品爭奪市場。導致「乾唐軒」專研於陶瓷原料的革新，用科技原料在產品的功能層面上，可以對人體產生微妙的化學變化，創造出獨特的負離子陶瓷工藝。而其特殊配方與專業釉料、泥料的附著技術，使得細小的能量粉末，可以平均地分佈在各種造型產品上，讓每一立方厘米(Cm^3)內，可產生 1000 - 2000 的負離子的效應。這種不容易被人模仿與複製的科技原料配方與獨門的上彩、上釉技術，讓「乾唐軒」的品牌，得以獨占能量陶瓷市場多年。

4-5.2 無鉛、無鉻的無毒性釉料配方

在陶瓷燒成階段，為了要助燃提高燃點，通常會加入大量的「鉛金屬」；而在釉料的成色上 為了要讓所需的顏色更為鮮艷與飽合，就必需再加入大量的發色劑「鉻金屬」來提色。而上述這兩種重金屬若是使用不當，尤其是應用在民生必需品的日用瓷器上，倘若不慎吸入體內將有害人體健康。在「乾唐軒」採用科技性的原料之後，再加上低溫燒成技術，不但能保有原來盛唐時期的各種顏色，

另外，還發展出過去不曾有過的豐富色彩，而這其中最大的貢獻與創舉，便是以獨特的元素配方，來取代鉛、鉻等，這些有害人體的重金屬。

　　具備濃烈東方神秘色彩的能量陶瓷產品，是「乾唐軒」市場區隔手法，其活瓷品牌的宗旨，朝健康、養生與藝術陶瓷邁進。在企業經營理念中于春明總經理更是推行「敬自然、惜萬物」的經營理念。以落實「綠海策略」中所提倡的企業核心價值的建立，領導者必須要帶著感恩與施恩的善念來經營。

圖 4-7 乾唐軒鑲鑽活瓷

4-5.3 乾唐軒的環保加值

1. 原料取得

　　為了落實企業環保製造的善念「乾唐軒」採用獨特科技原料的應用，讓我們更加清楚，其實，地球早在人類之前就有許多的解決之道，現在只需要好好的擅

用、發掘大自然的資源(鍺、鎂、銻、硼、矽…等)，便能擁有源源不絕的資源與創意。可以將陶瓷能量功能運用在各種民生產品上，如煮食的器皿、盛具、身上的珠寶配飾、衣服…等，多元應用的民生必需品。大量收購與進口半導體元素，如電子零件中的金屬礦物，把科技性的原料回收之後再利用，珍惜大自然寶貴資源。「乾唐軒」將其半導體導電特性與日用瓷作結合，讓活瓷工藝品，一但遇到熱水或人體的體溫 37 度時，隨即產生導電特性，激發水分子跳動、細化。

2. 節能工法

通常陶瓷若是想要保有一定的亮度與光澤，尤其是鮮豔的色系，一般都會大量加入含有對人體有害的鉛是助溶劑與鉻是發色劑元素，再以炙熱的高溫 1600 度，製造無數碳排放。不過在乾唐軒的原料配方中，卻能同時以不含鉛、鉻採用相似的無毒配方，以及，低溫的燒成的技法來達到理想、穩定一致的陶瓷釉色，落實節能減碳。乾唐軒能量活瓷獨特上彩與上釉料的藝術加值，同時也兼具著環保加值。尤其是他們可以在製程中「均勻的讓釉料分佈，在『不規則』的陶瓷造型上」如何掌控純熟的燒成技法是許多陶瓷品牌，最傷透腦筋的生產問題之一。

因為釉料是一種近似玻璃的東西，主要的成份是石英，分成酸性、鹼性與中性類。但是石英本身又相當耐燃，得耗高溫才會融解液化。所以，必須再加一些助熔劑使之降低熔點。當石英融化之後，又會產生過度液化，四處流動的情況，也就是釉料不夠黏稠無法附著在胚體上。因此，為了增加黏稠性就得再添加氧化鋁高溫燒熔。在乾唐軒的活瓷與上彩技術上看來，不但能創作出豐富濃豔的色彩，唯一又能以無鉛、無鉻的原料配比，加上氧化鋁掌控的獨門知識，結合低溫節能的減碳燒成，無需燒到 1600 度就能達到理想的釉色。讓低污染和低碳排放的製作過程，使所有日用瓷器均通過美國 SGS 檢驗局、台灣工研院所定制之安全規範。徹底的落實企業環保製造的善念來發展自家品牌。

4-6 法藍瓷的環保與節能

「法藍瓷」使用天然太陽能發電的電子窯爐技術,讓陶瓷在製作上所揮發的有害氣體,僅次於木材(柴燒窯),極為天然環保。陶瓷雖然是高耗能的產業,在未來勢必要走向節能低碳排放的道路。

圖 4-8 釉裡紅魚陶瓷組,(法藍瓷提供)。

1. 原料取得

尊重所有生物的生命,堅持不添加任何動物性的骨粉,也能燒製出溫潤潔白的瓷器,而結晶釉特殊的視覺效果,如水如冰剛柔並存,會因產品的造型不同而有所變化,而低溫燒成技術製作陶瓷,能降低能源損耗。

2. 節能工法

海暢集團在景德鎮園區大規模種植數萬株紅豆杉與紅楓等樹種,平衡二氧化碳的排放量。在製造瓷器過程中,更採用無鉛釉藥,用乾淨的電窯設備和高級天然氣取代重油等高汙染燃料。「法藍瓷」目前燒瓷的溫度較歐洲燒製的 1400 度約低 195 度,可減少 30%能源消耗,預計這樣每個月可以減少 2.3 萬立方公尺以上

的天然氣燃燒，成本也較歐洲業者低約 7%至 8%左右。近年來「法藍瓷」積極
發展綠化生產，在大陸景德鎮園區透過太陽能發電、降低窯爐溫度，為高耗能產
業盡降低碳排放一己之力，以落實節能減碳的政策。

4-6.1 法藍瓷的加值策略

　　策略定義相當廣泛，大到國家願景方略，小到個人思想計畫。策略在普遍的
意義上，則是為達到某種目的所採用的手段與方法。商場上各種類型的競爭如生
產、管理、行銷或是產品製造，常常被引用為作戰。因此，企業為了讓產品在商
場上脫穎而出，也就產生各種差異化的策略。策略〝Strategia〞表示「將軍」之
意，源自於希臘文字，具有濃厚的戰鬥意涵，頗具火藥味。而英文的意義為「當
將軍之藝術」(The art of general)。因此，策略〝Strategia〞一詞在創立之初，即
有非常強烈的作戰意義。湯明哲教授(2003)提出，企業在面對競爭者的模仿策略
與進入市場的壓力下，全力奮戰的廠商若要保持領先的地位，並且想長期維持高
利潤的狀態，基本上可以採取三種策略[19]：

　　1.不斷增進本身能力，盡量拉大和競爭者的差距，以保持長期競爭優勢。
　　2.進入產業創造競爭優勢後，盡力防止其他廠商模仿本身的策略，從而維持
市場地位延續競爭優勢。
　　3.企業如果不能制止競爭者的模仿或進入市場，也無法維持長久競爭優勢
時，就必須不斷地找尋新的產品或產業，在新的產品產業中建立短期的競爭優
勢，進而獲取短期高額利潤。

　　長年為國際知名禮品公司做代工的海暢集團深知禮品市場策略應用。於 2001
年創立國際知名陶瓷工藝品牌法藍瓷。陳立恆總裁一旦企業確認出共同的核心價
值觀，也會開始發揮影響力去影響成員的行為，以符合價值觀的準則，透過各種

[19] 湯明哲，2003，《策略精論》，(台北：天下文化出版)，p184。

執行方法，像是政策擬定、教育訓練、舉辦座談會或演講等，來灌輸成員的意識形態，並且，根據核心價值觀來培養成員的忠誠度與向心力，並從中挑選與培育高階經理人。再從核心價值觀衍生出目標、策略、戰術及組織的設計與改造。

4-7 拓展文化創意品牌機會

雖然獲利是企業經營的最大宗旨，若要建立一個長期發展的陶瓷品牌，仍必須根植於文化的基礎上。無論由何種科技應用或是環保應用，我們所創造出來的工藝品，先要具有好內容的底蘊填充，才能夠讓新陶瓷工藝得以傳承。企業生存與蛻變的歷程，就如同，人們在成長過程中，不斷尋找自我存在的價值與定位。

曾經在台灣創造出奇美實業王國的許文龍先生〔1996〕曾說過：「要提高台灣水準只有教育大家充實文化」[20]。他認為企業的組織、公司或廠房建造的再多再大，一、二百年之後大家欣賞的不是這些林立的大樓表象，而是充滿文化性的藝術品。研究者針對上述的經營觀點，進一步彙整出兩則重點，以說明形成文化創意品牌的機會：

1. 市場、人才與產品：

文創產品所呈現的內容與市場接受度的多寡，可以決定其價值與定位。經營者必需深刻地體驗與觀察市場面的需求，再來開拓與規劃大眾消費群「想要」與「需要」甚至是「必要」的產品，而非依造作者喜好或執著的主觀判斷，先創作出產品再來找市場。至於，要在文化創意產業發展出一片天空，只是據有創意、設計與藝術家的條件是不夠的，必須還要有　懂得經營、整合與管理的領導者。換言之，必須要具企業家的統御能力，才能將文化創意產品推銷出去，以迎合各種市場機制，同時也能創造就業率。

[20] 許文龍著，1996，《觀念》，(台北：商周文化出板)。p.349

圖 4-9 大東山珠寶品牌呂華苑總經理，參與創新整合計畫

2. 多元、行銷與服務

　　文創品牌必須能夠創造出多元的延伸價值，它可以是各種產業的創新發明，或者是跨界的新整合，在具有藝術性、故事性以及文化性的產品中，在這一個多元競爭的產品市場，還要使文化創意產品具備實用功能或是特殊專利功能的加值。綜合以上條件來形成產品的獨特性，而最重要的是要能夠普及化，讓多數人都能享用得到文創的好處，如大東山珠寶品牌的總經理呂華苑女士，近年積極參與弘鶯陶創新多元整合計畫，提供不少就業服務機會，力行企業家的社會責任。

　　因此，透過品牌的建立，加深消費者印象，在推廣的過程中可以採取各種有利產品曝光的方式，譬如：舉辦活動、競賽或是異業合作等，達到全民普及率。而文化創意產業，尤其是一個品牌的形成，是透過經年累月的堆砌與經營，產品的原創性與故事性如何能刺激消費者的購買與收藏慾望，要看經營者如何維護消費者的權益。提高產品的附加價值與妥善的售後服務，可以讓購買者，能更進一步地成為忠實的追隨者，支持文創品牌的聲譽。

　　有人將商業競爭比喻為叢林或動物園，而領導者的主事風格，更是被拿來與不同的動物作類比。在此，以達爾文進化論中動物演化的論述，來說明「弘鶯陶」、

「乾唐軒」、「法藍瓷」，透過環保應用的綠色設計，力求企業轉型與傳統工藝進化的原因。英國進化論(Evolution)的作者達爾文(Darwin)從小居住在英格蘭西部的施羅普郡(Shropshire)塞文(Severn)河畔。他的母親(Susannah)便是出身以製造瓷器揚名致富的威基伍德(Wedwood)家族。「弘鶯陶」、「乾唐軒」、「法藍瓷」這三家陶瓷品牌，以文化創意產業為基底與企業家的社會責任，推行綠色設計運用在自家品牌的陶瓷工藝上，帶動全民的收藏文化。在他們開創出陶瓷工藝新美學和新價值的蛻變過程，與動物進化論觀點頗為相符。

在達爾文的進化論就曾提出：「在動物界如天堂鳥、孔雀鳥絢麗的尾巴或是雄性長角動物的巨大特徵，目地都是在吸引目光，展現適者生存的交配權、支配權。即使會造成行動不便或是得付出相當代價，在所不惜地展現蛻變進化的決心，也就是說動物透過長尾或長角來創造出致命的吸引力…」[21]。絢麗的長尾巴或是巨大的長角，就如同一種流行的時尚、文化，讓仰慕者或是消費大眾追隨。無論是「弘鶯陶」、「乾唐軒」或是「法藍瓷」，在經營文創品牌時，就如同孔雀展翅般的費力。企業必需投入許多的資金、人力、物資…等，進而來影響社會大眾認知，創造出具有時尚性的工藝美學潮流，引領新陶瓷工藝市場。

因此，如何找出一個新興的文化創意品牌機會，由這三家陶瓷品牌的例子來分析，不論是著重高藝術性或高功能性，除了懂得市場需求與區隔之外，必須再以動人的故事來行銷，才能如 Seth Godin〔2003〕在《Purple Cow》書中所提倡的觀念[22]：「Transform of Business by Being Remarkable (進行卓越非凡的企業改造)」。並且，用回報大自然的環保觀念與貢獻社會的善意作為出發點，最後，再將產品

[21]　Carl Zimmer 著，唐嘉慧譯，2004，《演化 ─ 一個觀念的勝利》，(台北：時報文化出版)
[22]　Seth Godin，2003，《Purple Cow》，(New York：Penguin Group)。

　　書中所提倡 New P 的新概念，則是延續傳行銷學中的 Product(產品)、Pricing(價格)、Promotion(促銷)、Position(定位)、Publicity(公關)、Package(包裝)、Permission(許可)、Pass-along(傳閱率)最後再加上一個令人耳目一新的 Purple Cow(紫牛)。而紫牛則是代表 Remarkable(卓越非凡)的商品，意指擁有獨特、創新又迷人的特質，使消費者不得不喜愛上它。

的獨特性、文化性與時尚性列為發展策略的基底,提高傳統陶瓷工藝的價值,進而拓展出文化創意品牌的生存機會。

身為一名組織的領導者想要開始改造自己的企業,必須要能時時精進與不斷地勇於嘗試,並找出真正能改善體質的方法及策略。如 John C Maxwell〔2003〕在《LEADERSHIP 101》書中就提到:「Leadership is developed daily, not in a day — that is reality. The good news is that your leadership ability is not static No matter where you're starting from, you can get better」[23]。

畢竟,要成為優秀的領導者,沒有絕對的套用公式也無法一日速成。但是只要能找到方法並持之以恆,從中發掘出屬於自己的成功法則,相信無論出身高低,都將能成為該產業的佼佼者,展現最佳的領導統御。

4-8 結論

將傳統陶瓷工藝結合科技應用,無非是想讓所開發出來的產品,能夠順利地導入商業化的經營。而商業化的陶瓷工藝發展,必需要以市場的服務與需求為首要的考量。因此,在一開始的設計上,就得先研究與揣摩消費者們可能的需求,然後,再設計出符合市場導向的陶瓷工藝品。猶如金剛經提出「無有定法」[24]概念,原意是指每一個人修行、頓悟的方法機緣各有不同,並沒有一定的法則。就像是每一個品牌、企業經營手法與成功方程式,肯定也是不全然相同。因此,其中的價值創造策略之差異化模型,能否被其他工藝產業所引用、理解與接受,進而引導出新的生活型態,則是考驗其經營者的執行力與整合技巧。

[23] John C Maxwell,2003,《LEADERSHIP 101》,(Georgia Corporation),p.17。

 強調「To Lead Tomorrow, Learn Today」身為領導者,對於各種資訊的整合或知識的吸收,都要能虛心地學習。

[24] 姚秦三藏法師鳩摩羅什 譯,2018 修訂版,《金剛經》台南,和裕出版社

芸華曾在「**傳統工藝結合科技應用的價值創造策略**」[25]研究論文中所建立的價值創造策略之差異化模型，便是針對陶瓷的設計研發與生產製造，並連結科技輔助開拓出新工藝商機。希望此陶瓷工藝產業之價值創造鏈可以提供其他產業，在進行品牌推廣及運作時的參考。科技導入陶瓷工藝產業之價值創造機會圖示：

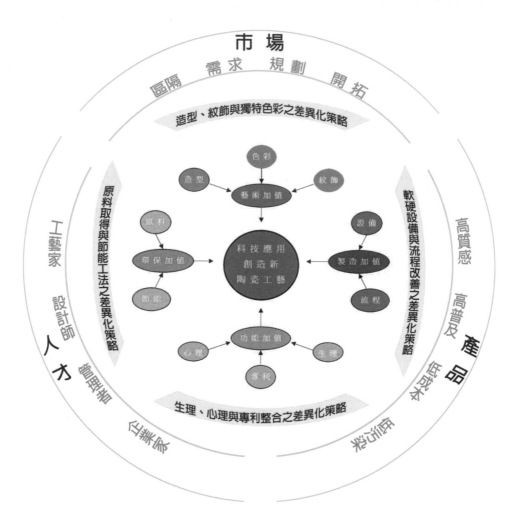

圖 4-10 科技導入陶瓷工藝產業之價值創造鏈 (本研究繪製)

企業生存與蛻變的歷程，就如同人們在成長過程中，不斷尋找自我存在的價值與定位。每位經營者、管理人或說是設計師，各自以不同的執行手法，透過各

[25] 劉芸華，2013，《傳統工藝結合科技應用的價值創造策略》台北實踐大學、金琅出版
本論文由朱旭建老師，擔任指導教授

種行銷通路與傳播媒介，教育社會大眾去認同他們各自型塑出來的品牌文化，如藝術瓷文化與日用瓷文化，成功打入消費者心中。重述釋聖嚴法師在〔2006〕曾經提到的觀點：「任何文化的發展，一定要先讓大家習慣、接受然後才能突破、創新」。以適合自己的方法找出最適合的加值策略，唯有如此才能達到，金剛經文中所提到「無有定法」。

精緻的陶瓷工藝文化，最初就是發源於東方，席捲了全球數百年。21 世紀的工藝結合科技應用，再度為傳統陶瓷開創新局，我們相信未來的工藝美學，將會是融合西方與東方的文化精髓來憾動世人。換言之，企業領導者必須先找出自己專屬的價值創造策略，再堆砌出最佳品牌形象，好讓台灣陶瓷工藝繼續向國際發聲。過去靠著專業代工、蛻變的設計製造模式，才能從落後國家躋身開發國家行列。但幾經政治更迭、經濟大環境的蕭條⋯讓我們面臨各種考驗。或許，最壞的年代，也正是最好的年代。透過重新整合、產業創新來讓大家重返榮耀。

直至目前為止絕大部分的價值創造基礎，仍來自於先進科技的支援、多元經營與人力資本。而未來陶瓷產業的新機會，將持續地透過市場面、人才面與產品面、以及經營手法的多元化、行銷化與服務化來創造產業新機會。倘若，相關的傳統產業要更進一步地向上提升，改善企業體質，必須再朝好的文化內容發展，以及品牌專利權益的維護。如傳統陶瓷工藝品牌的主流方向，將以「文化品牌、經營王道」作為下一階段的追求目標。尤其，再透過**科技應用的藍色創新手法**與**環保應用的綠色設計善念**，肯定可以使自己所經營的品牌，以及創作加分。就像是如虎添翼、猶龍振翅般的開拓出一片創意加值的新天地、新海洋、新山林。

願大家可以在這塊**山水林**的**競**合世界，共同努力。

參考書目

- 祖慰 (2000)。*景觀自在*，台北市：天下遠見出版社股份有限公司。

- 王琮仁 (1995)。*吉祥納福看瑞獸*，台北市：世界書局出版社。

- 聖嚴法師 (2006)。*不一樣的文化藝術*，台北市：法鼓山文化出版社。

- 岳洪彬、杜金鵬著 (2003)。*酒器*。台北：貓頭鷹出版。

- Robert Finlay，鄭明萱譯 (2011)。*青花瓷的故事*。台北：貓頭鷹出版。

- 淺岡敬史 ，蘇惠齡譯 (2003)。*法國瓷器之旅*。台北：麥田出版。

- Jan Mergl (2004)。*Ceramics form The House of Amphora*。Ohio：Richard L. Scott。

- 淺岡敬史 ，羅樊、陳孟綾譯 (2004)。*英國瓷器之旅*。台北：麥田出版。

- 中野博，孫玉珍譯 (2012)。*從藍海到綠海*。台北：中國生產力中心出版。

- 趙貫樵 (2011)。*世界陶瓷發展*。台北：台灣陶瓷工業同會發行。

- 施振榮 (2000)。*品牌管理*。台北：大塊文化出版。

- 李知宴，1996，《中國陶瓷文化史》，(台北：文津出版社)，p134~149

- 曾明男，1989，《現代陶》，(台北：藝術圖書發行)，p65-p67。

- Carl Zimmer 著，唐嘉慧譯，2004，《演化 ── 一個觀念的勝利》，(台北：時

報文化出版)

- Seth Godin，2003，《Purple Cow》，(New York：Penguin Group)。

- John C Maxwell，2003，《LEADERSHIP 101》，(Georgia Corporation)，p.17。

- 許文龍，1996，《觀念》，(台北：商周文化出板)。p.349

- 湯明哲，2003，《策略精論》，(台北：天下文化出版)，p184。

- 姚秦三藏法師鳩摩羅什 譯，2018 修訂版，《金剛經》台南，和裕出版

- 劉芸華，2013，《傳統工藝結合科技應用的價值創造策略》實踐大學、金琅出版

附件

<h2 style="text-align:center">新北市釉藥協會－薛瑞芳老師釉藥特展</h2>

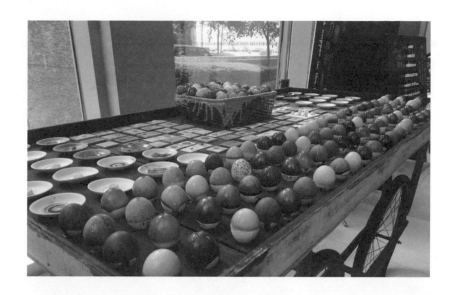

鶯歌陶瓷博物館 - 國外陶藝家駐村邀請展

宏國德霖科技大學創意產品設計系 － 學生展演活動

新一代佈展

新一代佈展

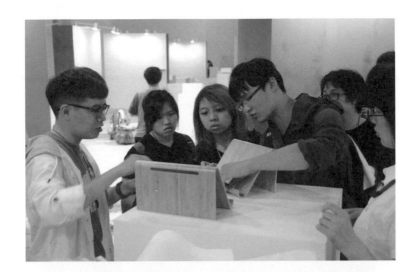

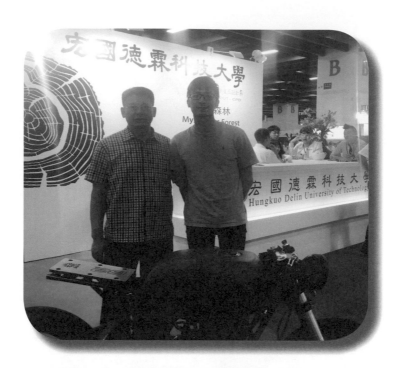

全國大專生創意實作競賽 － 榮獲文創工藝組第一名
林憲楊執行長、林有鎰主任頒贈獎金與獎狀

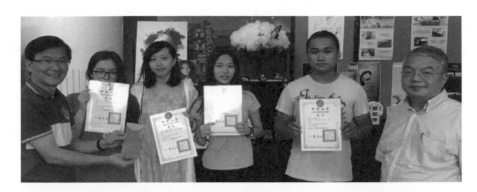

山水林競：雕塑(sculpture)·陶瓷炻(Stoneware)· 文化創新(cultural innovation)

作者 / 劉芸華

發行人 / 陳本源

出版者 / 全華圖書股份有限公司

郵政帳號 / 0100836-1 號

印刷者 / 宏懋打字印刷股份有限公司

圖書編號 / S670

初版一刷 / 108 年 5 月

ISBN / 978-986-503-099-5　(平裝)

全華圖書 / www.chwa.com.tw

全華網路書店 Open Tech / www.opentech.com.tw

若您對書籍內容、排版印刷有任何問題，歡迎來信指導 book@chwa.com.tw

臺北總公司(北區營業處)

地址：23671 臺北縣土城市忠義路 21 號

電話：(02) 2262-5666

傳真：(02) 6637-3695、6637-3696

中區營業處

地址：40256 臺中市南區樹義一巷 26 號

電話：(04) 2261-8485

傳真：(04) 3600-9806

南區營業處

地址：80769 高雄市三民區應安街 12 號

電話：(07) 381-1377

傳真：(07) 862-5562

山水林競：雕塑(sculpture).陶瓷炻
(Stoneware).文化創新(cultural innovation) /
劉芸華著. -- 初版. -- 新北市：全華圖書，民
108.05
　面 ；　公分
ISBN 978-986-503-099-5 (平裝)

1.雕塑 2.陶瓷工藝 3.作品集

930　　　　　　　　　　　　108006694

全華圖書股份有限公司